漢文書藝
楷書

기초이론
작품모음

雲庭 金京順

㈜이화문화출판사

이 책을 펴면서

붓을 들어 書藝라는 분야에 입문한지 어언 사십년 歲月이 흘렀다.

이제 후학을 가르치면서 한문, 한글의 기초적인 공부가 얼마나 중요한지 절절히 느끼면서 우선 한글 교재를 출간하였고, 두번째로 한문 해서 기본교재를 조심스럽게 내놓는다.

이제 어려운 문장 위주의 漢文 공부를 생략하고 일반 실용漢字의 음과 훈을 달아주어 기초 楷書(해서) 필순 공부에 도움을 주고자 하였으며

① 가로획의 운필법　　　　② 세로획의 운필법

③ 점획의 운필법　　　　　④ 갈고리획의 운필법

⑤ 치침획의 운필법　　　　⑥ 파임획의 운필법

⑦ 꺾는획의 운필법

일곱개의 운필법을 하나하나 說明文(설명문)을 넣어서 기초부터 쉽게 구성 편집하여 어려운 楷書 書藝(해서 서예) 공부를 좀더 쉽게 접근 할수 있게 하였으며 나아가 작가의 작품을 실어주어서 작품을 만들고자 하는 모든 분들께 도움을 주고자 最善(최선)을 다하였다.

이 자리를 빌어 수고하신 이화문화출판사 분들께 감사를 드립니다.

2018년　12월

雲庭 金京順

楷書(해서)에 대하여

　해서는 실질적으로 일상생활에서 많이 통용되는 서체이므로 글씨를 배우고자 하는 분은 해서를 처음 시작하면 공부에 많은 도움이 된다.

　해서의 자형은 전서 예서보다 읽기 쉽다. 또 시대적으로 보아도 전서 예서의 기원은 아주 오래되고 옛것이어서 필법이나 모양도 단순하고 변화가 적다.

　해서에는 구(鉤)와 날(捺)이 있고 8법을 갖추어져 있으므로 처음 한문서예 입문하는 사람이 기초를 닦기 위해서 해서부터 익히면 좋을것이다.

　楷書의 모양은 일반적으로 方形(방형)이고 직선적이나 각 점획은 수평, 평형, 수직 등분할 등의(等分割) 원칙에 따라 한획 한획이 정확하게 씌어져 있어 단정하고 정돈된 모양을 보이며 구조적인 아름다움이 있다.

■ 서예 학습에 임하는 태도

(1)학문적인 방법

　임서(臨書)에 의해 반복 연습하는 과정에서 그 이면에 있는 문자 조형의 원리를 포착하고 글씨안에 있는 서적(書的)원리 글씨에 대한 사고 방식 기술 등을 과학적으로 분석하는 학습 태도가 필요하다.

(2)창조적인 방법

　서예를 학문화해서 얻은 모든것을 소화하고 그 바탕위에 자신의 개성과 창조성을 부어 넣어 글씨를 쓸때 비로소 예술적 가치를 지닌 서예작품이 탄생된다. 서예의 형식은 간소한 점과 선으로 구성되었고 단순한 흑과 백으로 자신의 정신세계를 창조적으로 표현하는 예술이다.

목차

■ 서예 학습에 임하는 태도 ·························· 4

■ 해서를 잘 쓰기 위한 지침서 ······················ 6

■ 永字八法(영자팔법) ·························· 7

■ 가로획의 운필법 ·························· 9

■ 세로획의 운필법 ·························· 12

■ 점획의 운필법 ·························· 16

■ 갈고리 획(치침 운필법) ······················ 24

■ 치침획의 운필법 ·························· 31

■ 삐침의 운필법 ·························· 35

■ 파임의 운필법 ·························· 41

■ 꺾는 힘의 운필법 ·························· 45

■ 글씨 모음 ·························· 50

■ 작품 모음 ·························· 81

■해서를 잘 쓰기 위한 지침서

(1) 기본 필법을 익히기

(2) 글자의 결구를 알아야 한다.

(3) 반복 연습에 의해서 모방에 그치지 않고 글씨안에 있는 書的 원리 글씨에 대한 사고방식 기술 등을 분석하는 태도로 임해야 한다.

■ 알아두기

(1) 해서는 점획이 비교적 평이하고 명확한 글자의 표준체이다.

(2) 해서의 모양은 방형이고 직선적이다. 각 점획은 수평 평형 수직이고 단정하고 정돈된 모양을 보인다.

(3) 해서의 모양은 구조적인 아름다움을 지니고 있어 각 시대에 살던 많은 사람들이 좋다고 인정한 글씨체이다.

(4) 해서의 기본
- フ 가 가로획
- ㅅ 나 세로획
- ㇏ 다 점획
- ㇏ 라 치침(갈고리)
- ホ 마 삐침
- ポ 바 파임
- ポ 꺽는 획

이 순서대로 이루어졌으며 이 순서를 기본으로 책을 엮었음.

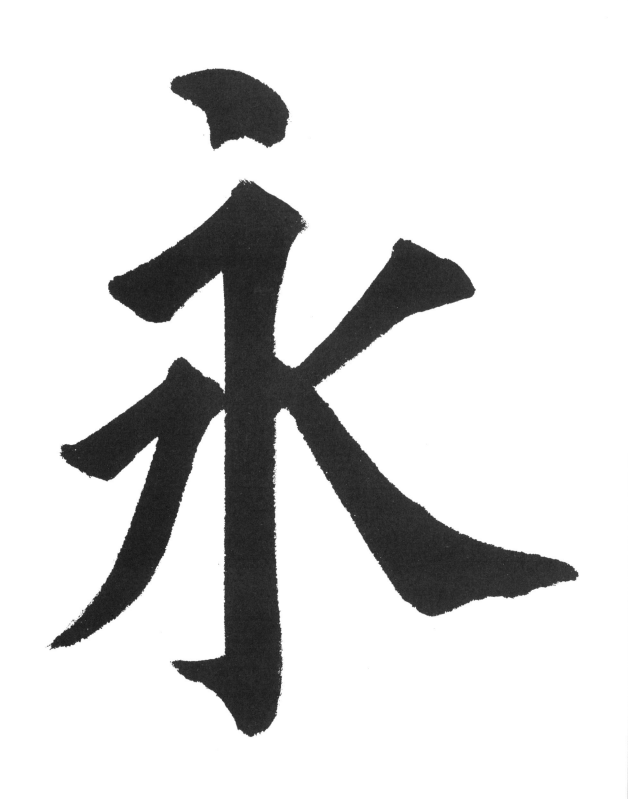

■ 永字八法(영자팔법)

영자 팔법의 팔법을 잘 이해하고 쓸수 있으면 모든 문자에 응용하여 쓸수가 있다.
모든 글씨는 여덟가지 필법이 이외의 것이 아니다 해도 과언이 아니다.

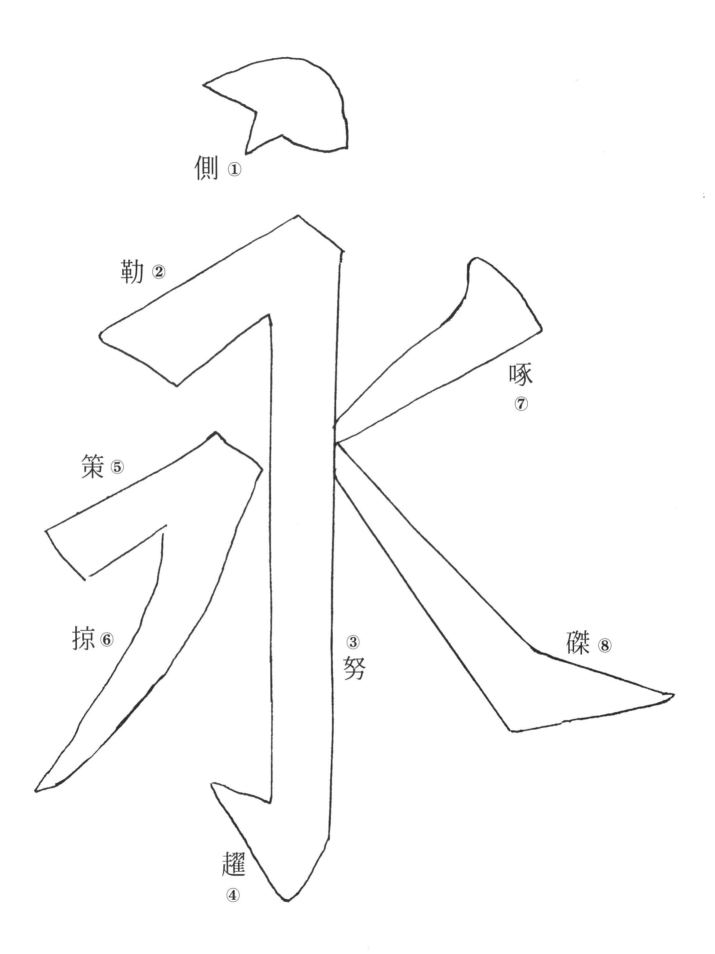

側①
勒②
啄⑦
策⑤
掠⑥
③努
磔⑧
趯④

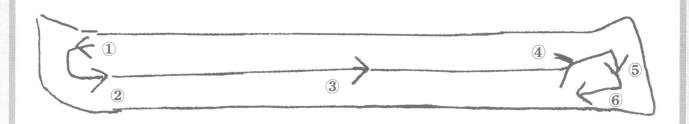

■ 가로획의 운필법

(1) 붓 끝을 역방향인 왼쪽으로 밀어서 작은 점을 만든다.

(2) 붓 끝의 방향을 돌리면 적당한 큰 원점이 되어 원두가 형성된다.

(3) 붓을 오른쪽으로 진행시킨다. 붓은 중봉인 상태를 유지한다.

(4) 붓을 위쪽으로 향하면 작은 모가 선다.

(5) 붓을 아래쪽으로 돌린다.

(6) 붓 끝을 그대로 멈춘다.

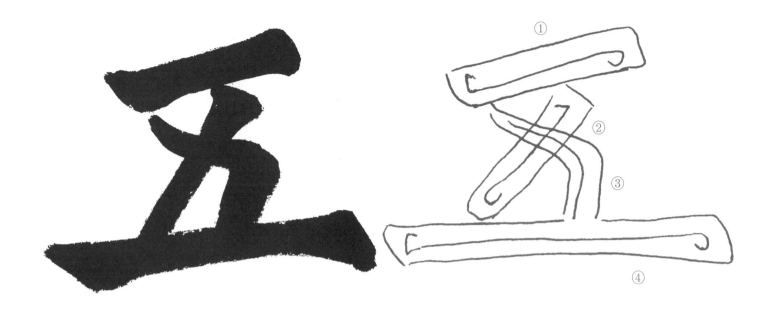

다섯 **오**

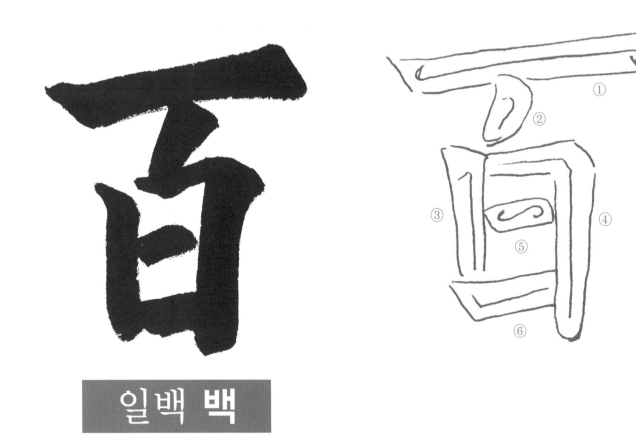

일백 **백**

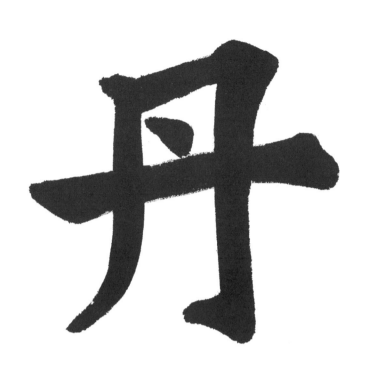

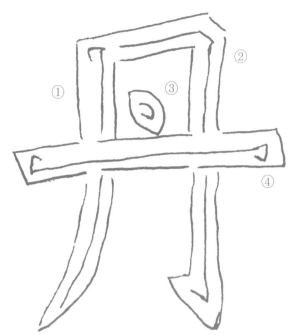

붉을 단

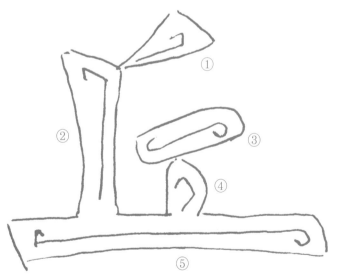

언덕 구

11

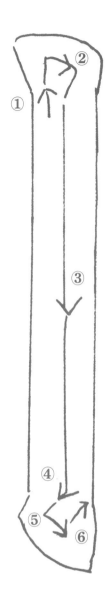

■ 세로획의 운필법

(1) 붓끝을 올려 작은 점을 찍는다. 붓 끝이 안쪽으로 감추어져야 한다.

(2) 붓끝을 둥긋이 말아 아래로 향하게 하면 큰 원점이 되므로 원두가 된다.

(3) 붓을 아래로 내려간다. 중봉을 유지하면서

(4) 붓을 천천히 왼쪽으로 쏠리게 한다.

(5) 붓을 밑으로 향하게 잠시 멈춘다.

(6) 붓 끝을 돌려 위를 향하면서 슬그머니 붓을 뺀다.

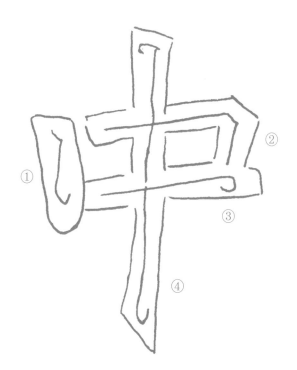

가운데 중

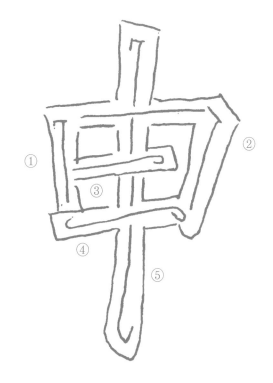

편 신

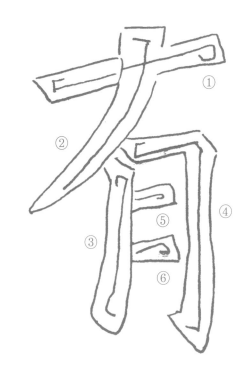

있을 유

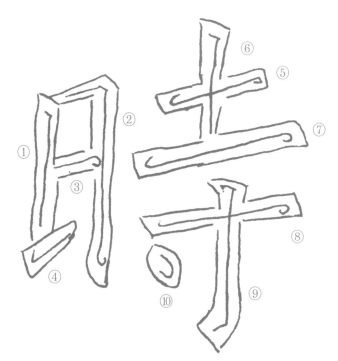

때 시

14

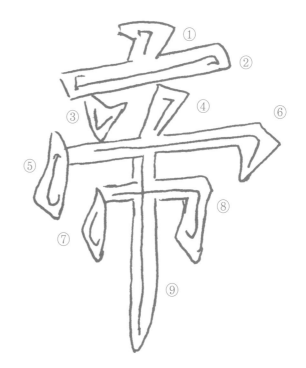

임금 제

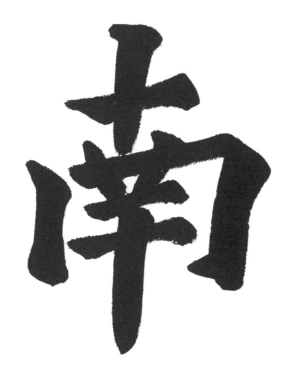

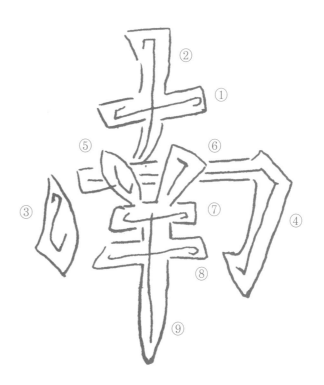

남녘 남

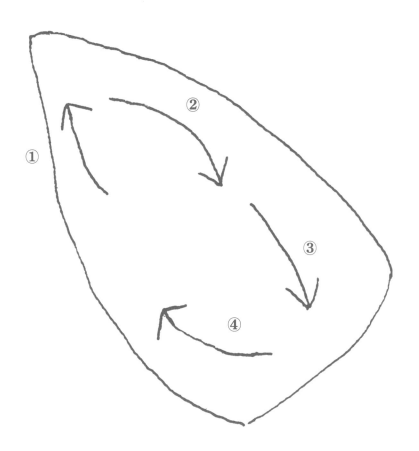

■ 점획의 운필법

(1) 붓끝을 비스듬히 거꾸로 넣는다.

(2) 붓끝을 빠르게 오른쪽을 향해 둥글린다.

(3) 붓을 오른쪽 아래로 조금 든다.

(4) 붓끝을 돌려 마무리한다.

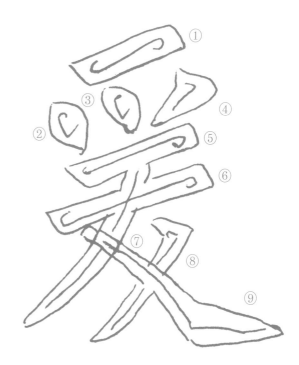

이에 원

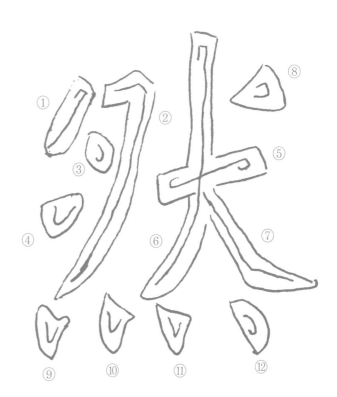

그럴 연

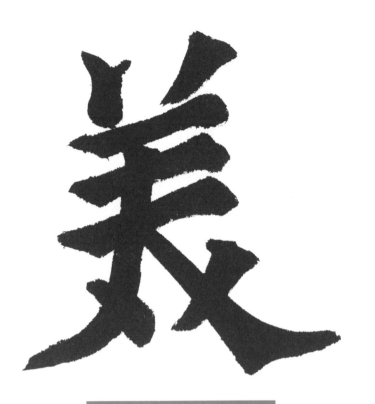

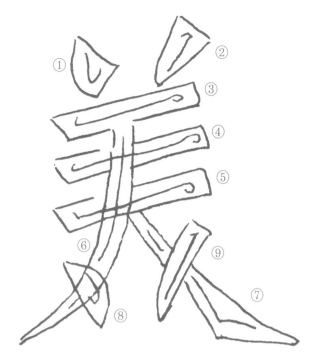

아름다울 미

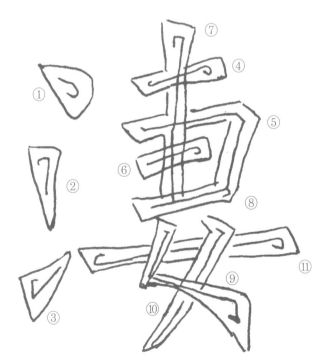

쓸쓸할 처

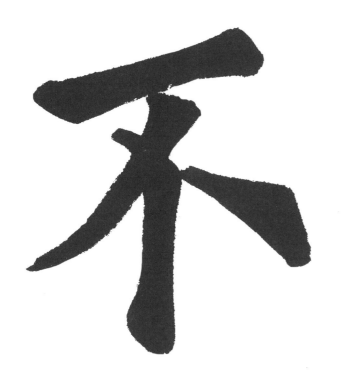

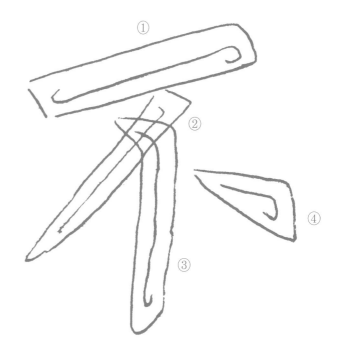

아니 불

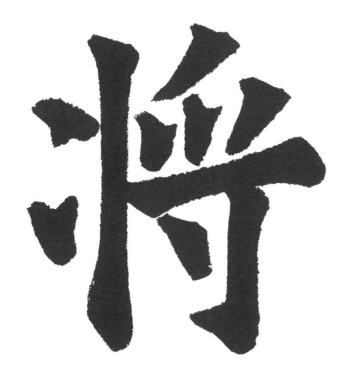

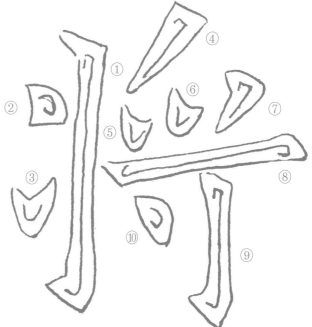

장수 장

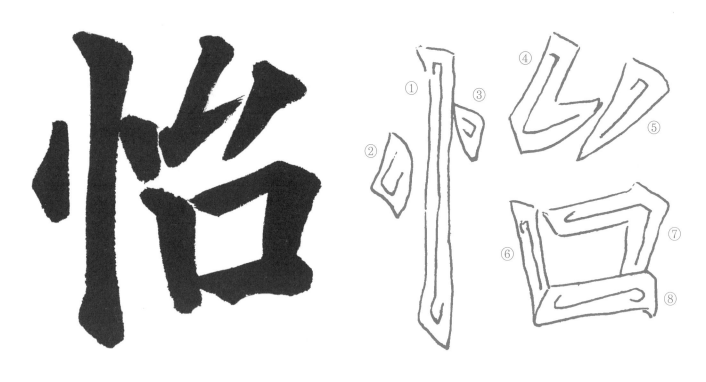

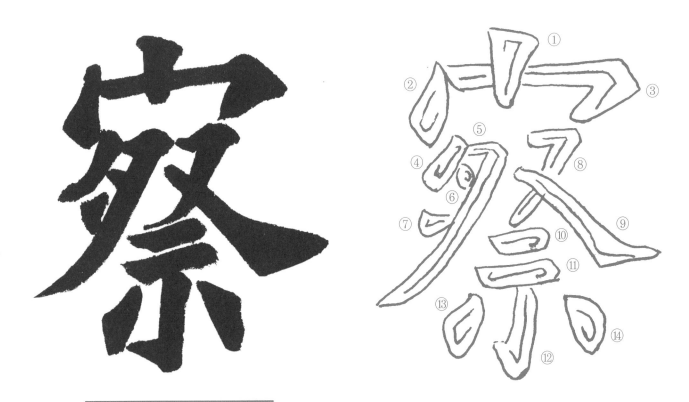

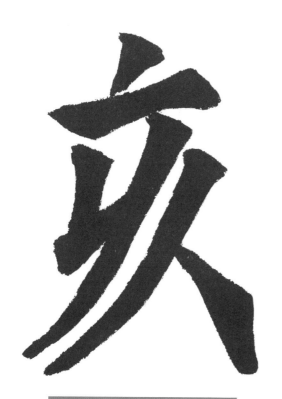

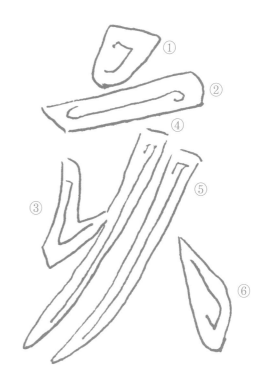

돼지 해

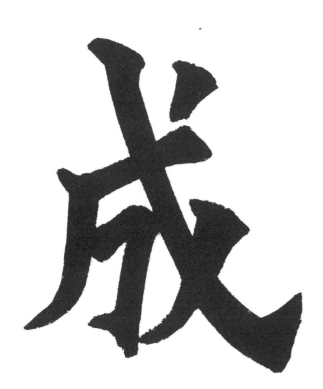

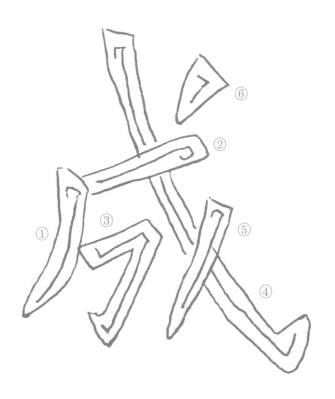

이룰 성

21

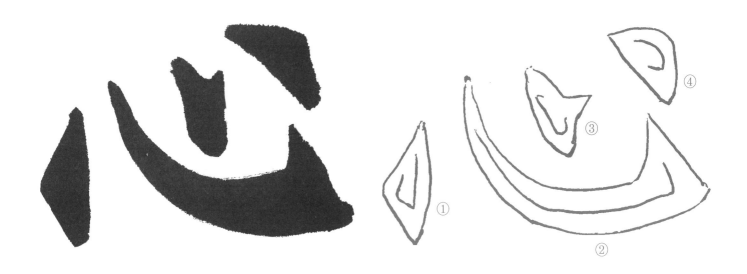

마음 심

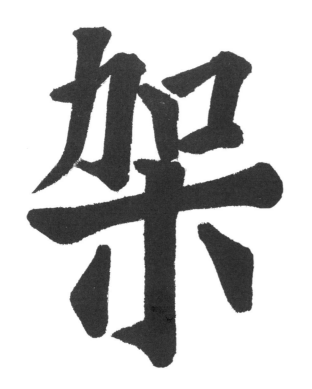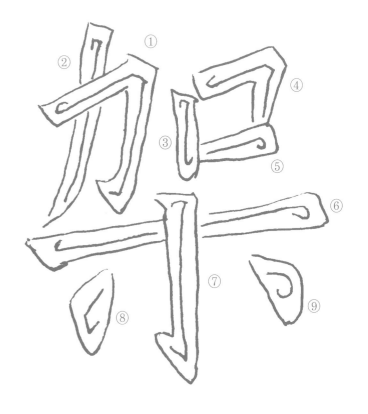

시렁 가

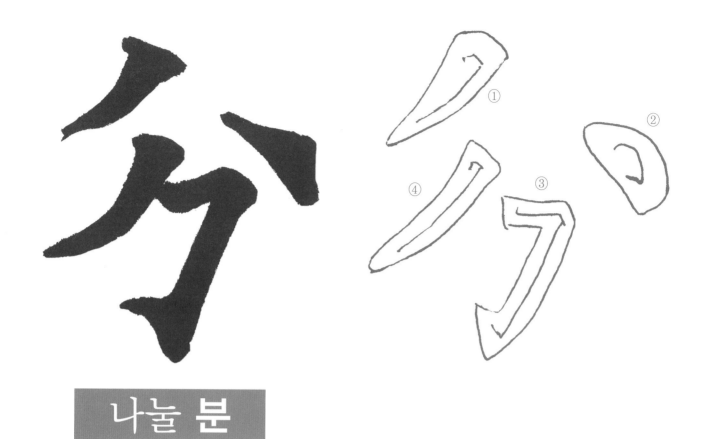

나눌 분

갈 지

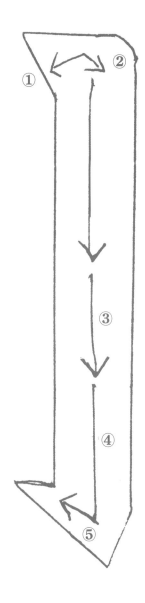

■ 갈고리 획(치침 운필법)

(1) 붓끝을 역입한다.

(2) 붓끝을 오른쪽으로 약간 튼다.

(3) 중봉으로 내려긋는다.

(4) 붓을 회전시켜 왼편을 향하게 만든다.

(5) 왼쪽을 향해서 붓끝을 모아 마무리한다.

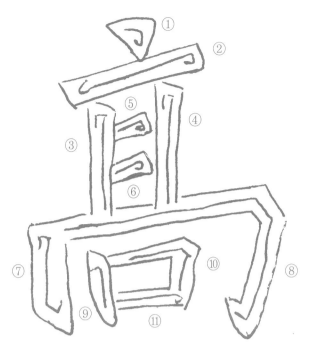

높을 고

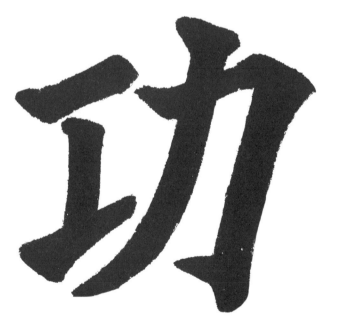

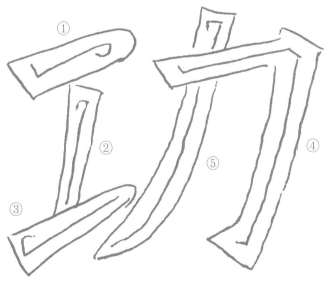

공 공

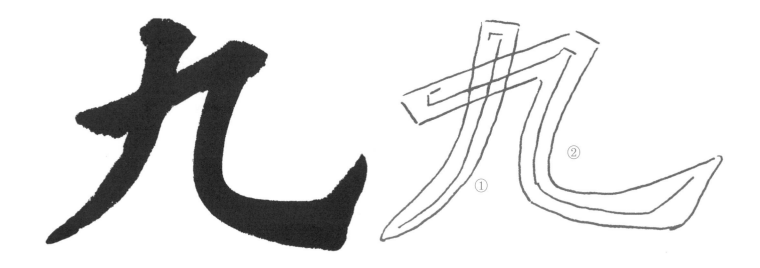

아홉 구

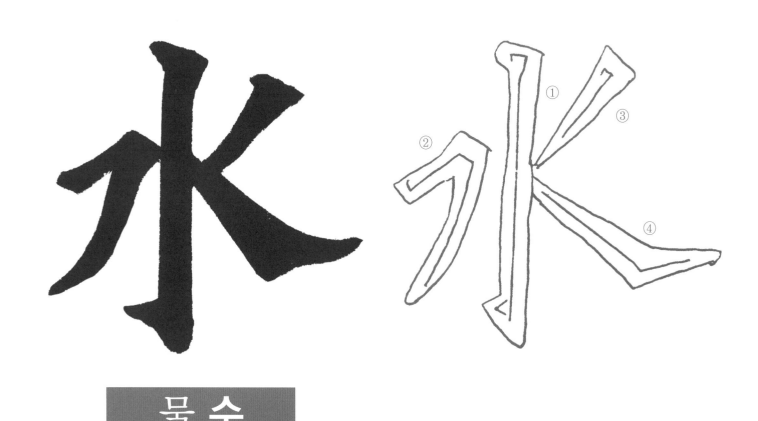

물 수

생각 **사**

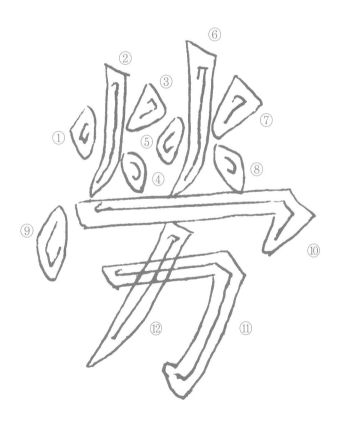

수고로울 **노**

27

어조사 호

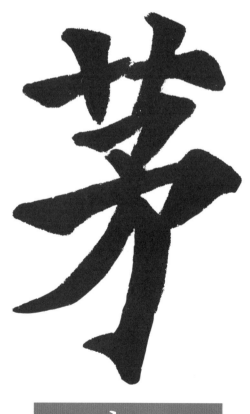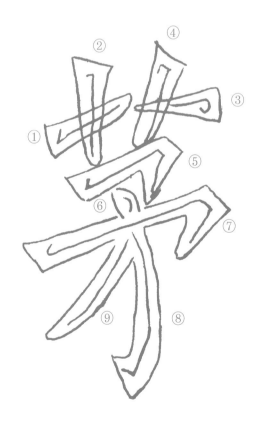

띠 모

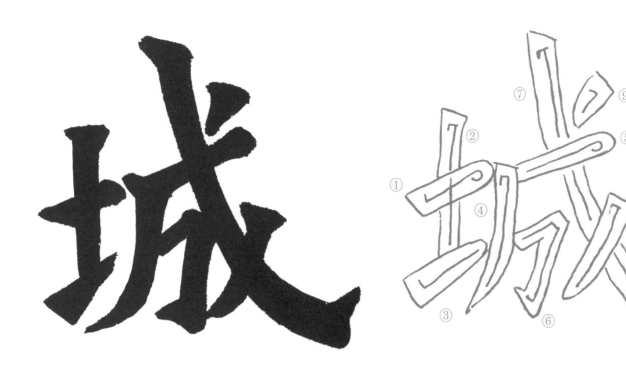

城

재 성

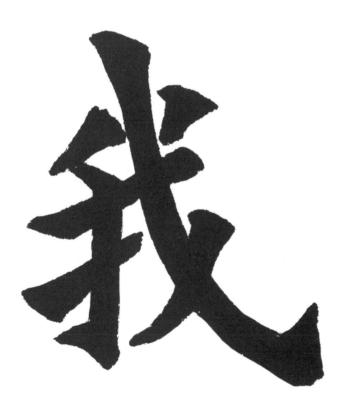

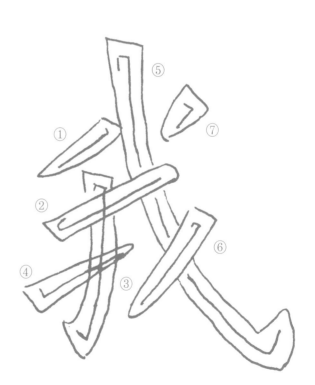

我

나 아

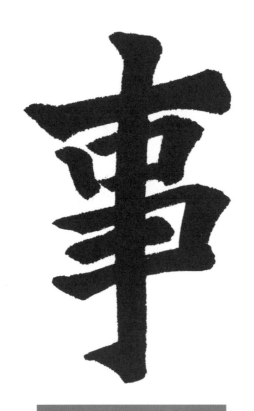

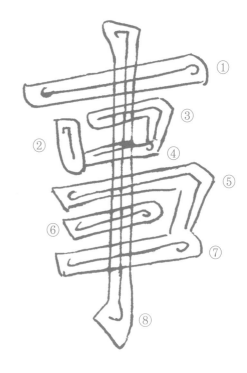

일 사

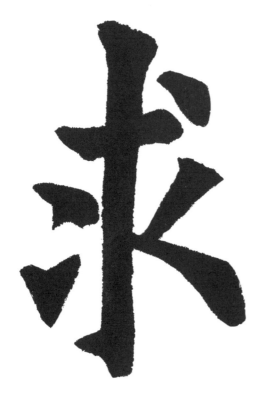

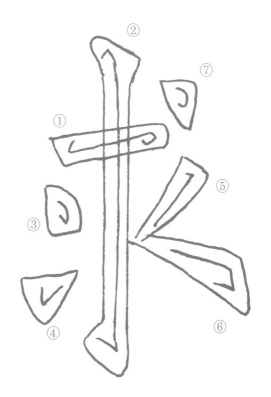

구할 구

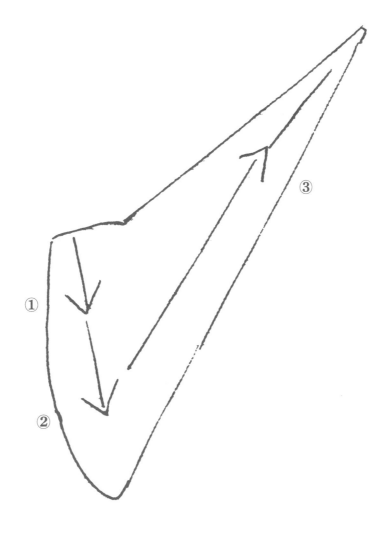

■ 치침획의 운필법

(1) 앞에 쓴 획의 필세를 이어서 아래로 붓을 대면 작은 점이 찍힌다.

(2) 아래로 향하다가 붓을 가볍게 멈춘다.

(3) 붓끝을 느린 속도로 진행하면서 붓끝을 모아 위를 향해 **뺀다**.

※ 치침은 짤막해야 하지만 치켜 긋는 치침은 길게 친다.

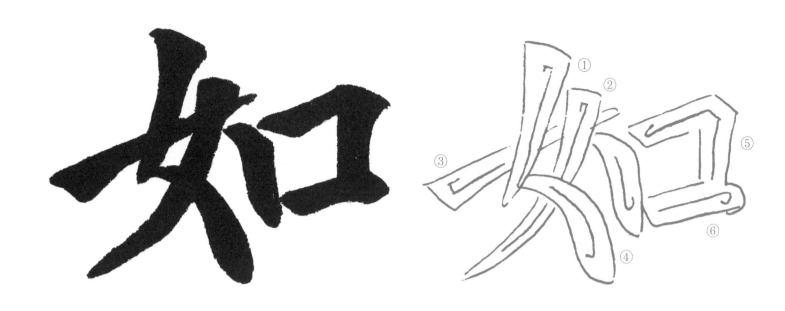

같을 여

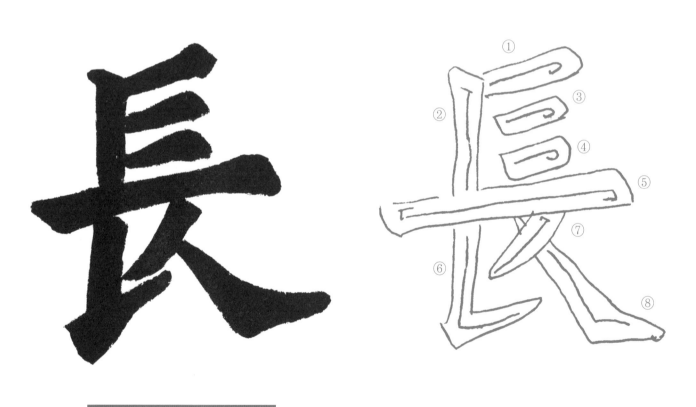

긴 장

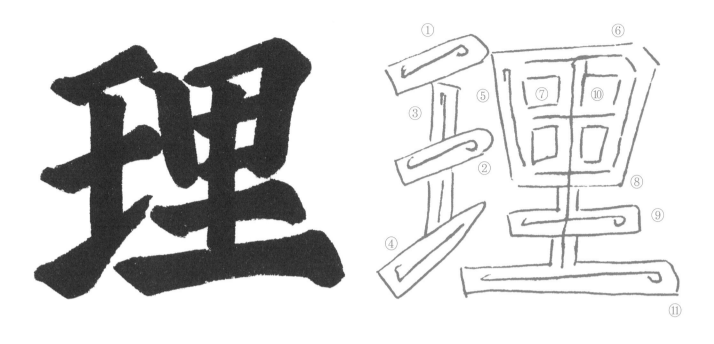

다스릴 리

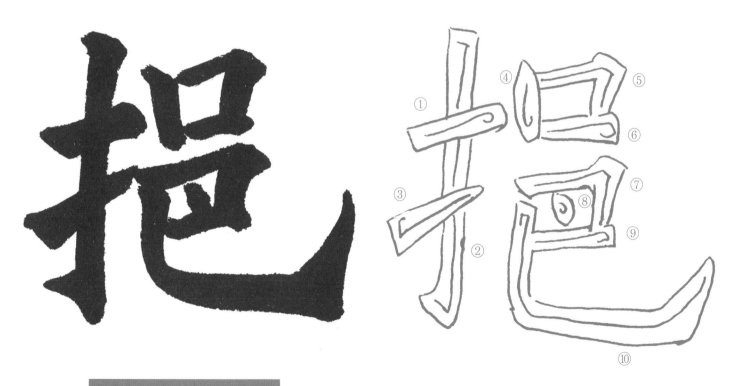

퍼낼 읍

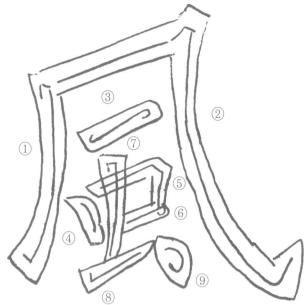

바람 풍

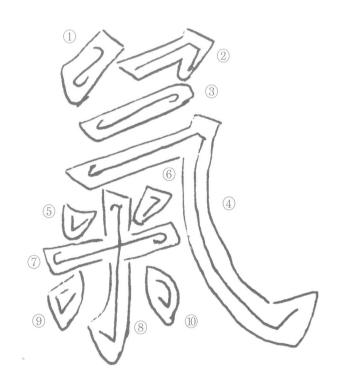

기운 기

34

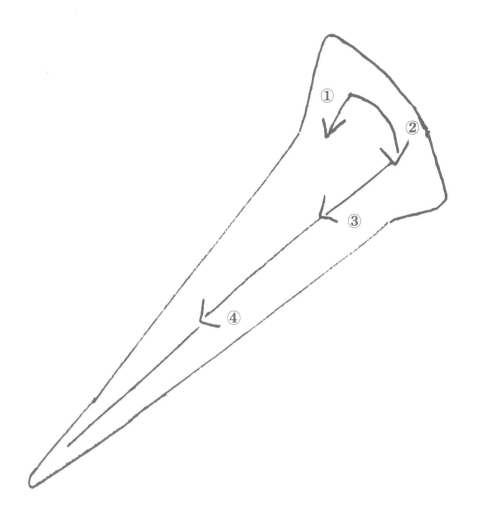

■ 삐침의 운필법

(1) 붓을 거꾸로 넣으면 작은 점이 된다.

(2) 오른편으로 붓을 들어 가볍게 멈춘다.

(3) 붓을 펴 왼쪽 아래는 중봉으로 내려간다.

(4) 2/3쯤 내려가다 붓끝을 모아 삐치면서 획의 끝까지 날카로운 획의 힘이 미치게 한다.

和

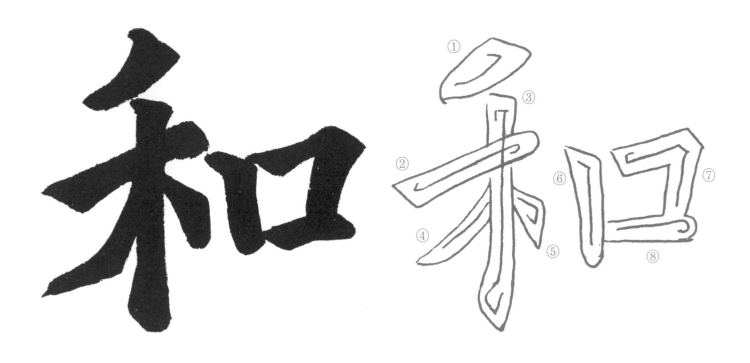

后

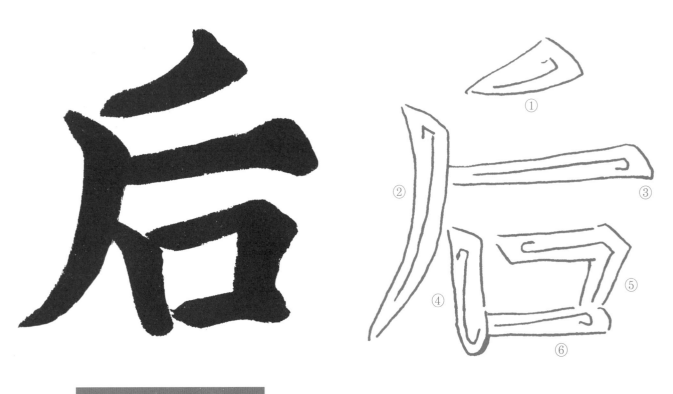

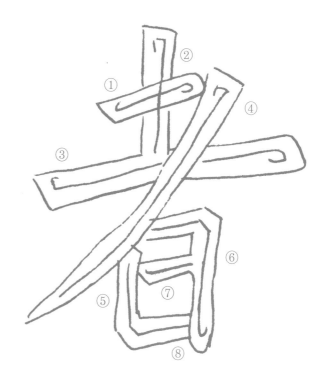

놈 자

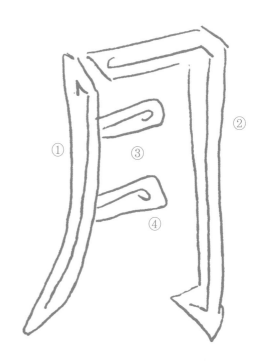

달 월

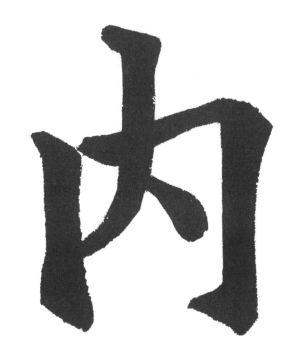

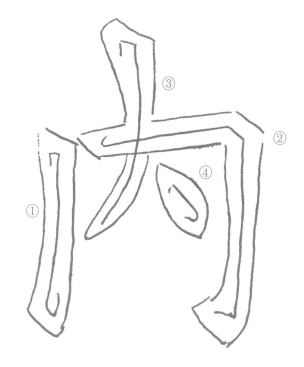

안 내

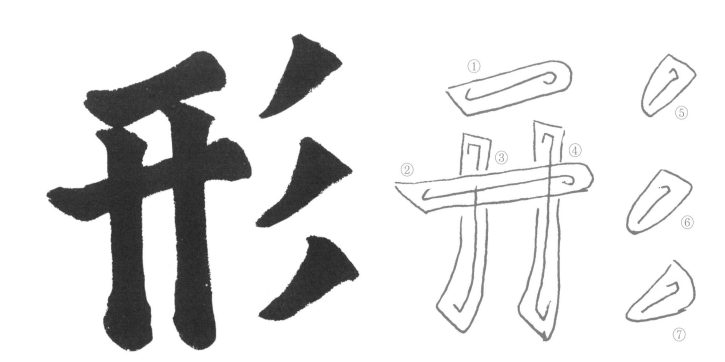

형상 형

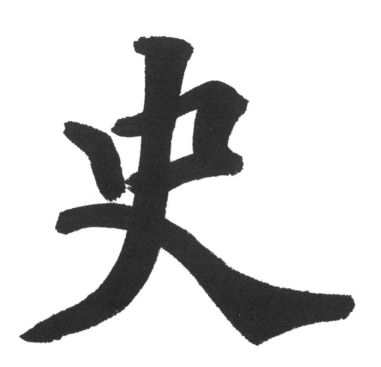
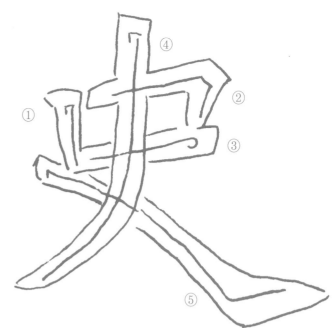

사기 **사**

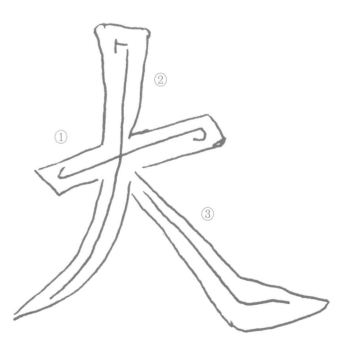

큰 대

39

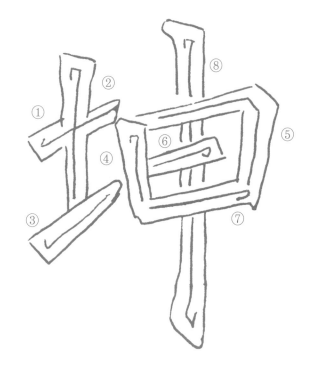

망곤

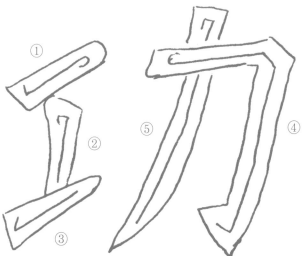

공공

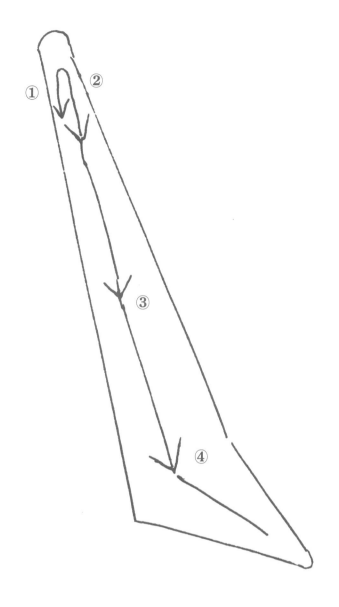

■파임의 운필법

(1) 붓을 거꾸로 위를 향하면서 가볍게 댄다.

(2) 붓을 오른쪽으로 되돌리면 긴 점이 찍혀진다.

(3) 붓을 천천히 중봉으로 내려오다 꺾이는 곳에서 잠시 멈춘다.

(4) 붓을 당겨 붓끝을 내밀면서 쳐지지 않게 마무리 함.

※ 파임은 가장 어려운 필법이므로 끊임없는 연습이 필요함.

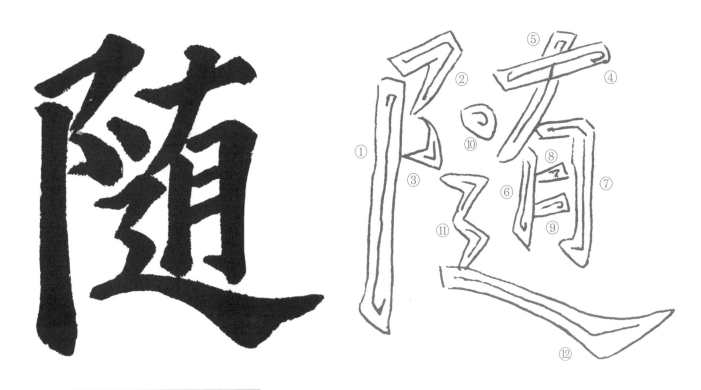

隨 따를 수

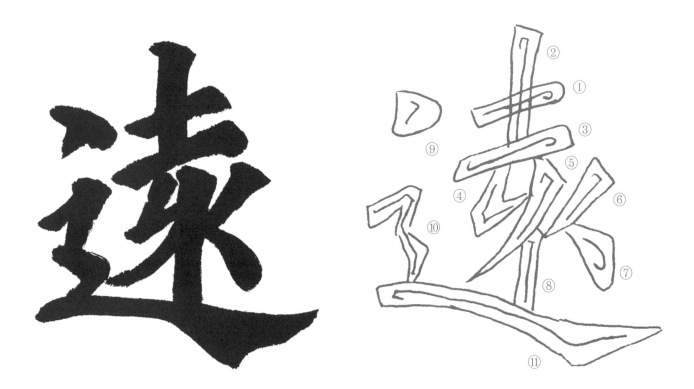

遠 멀 원

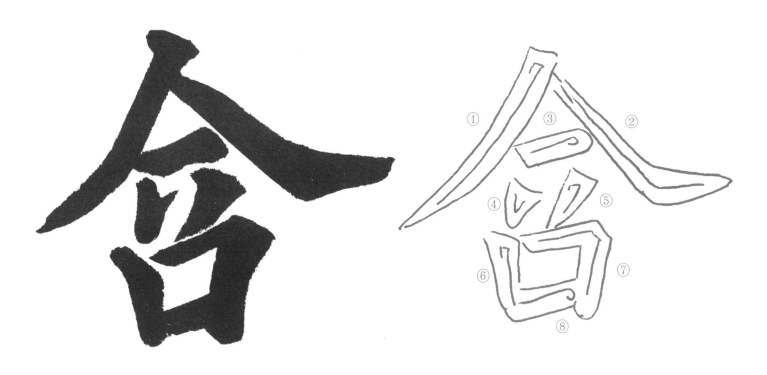

머금을 **함**

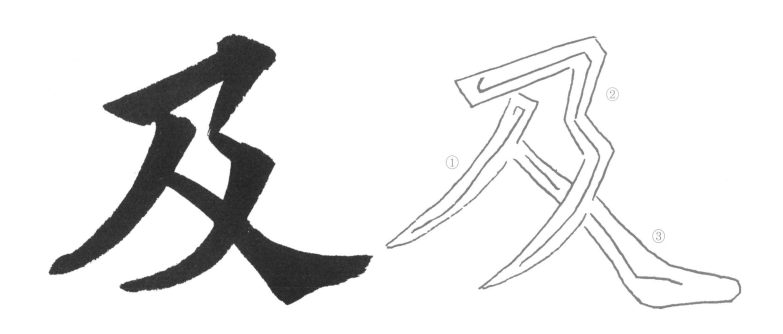

미칠 **급**

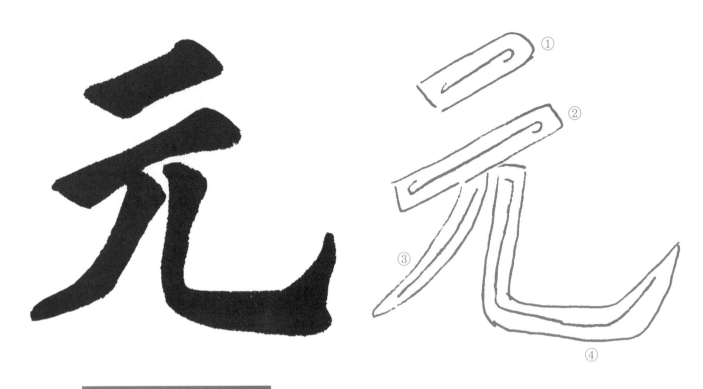

으뜸 원

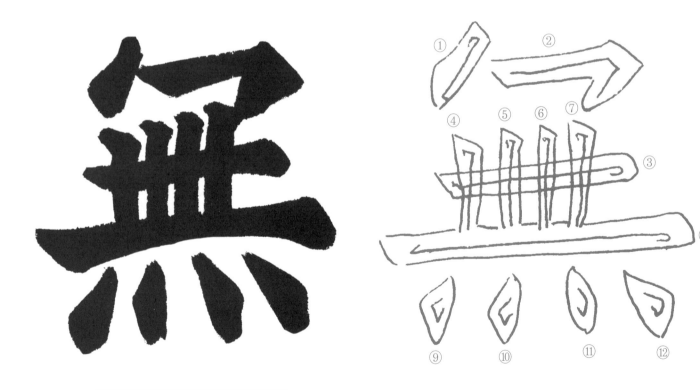

없을 무

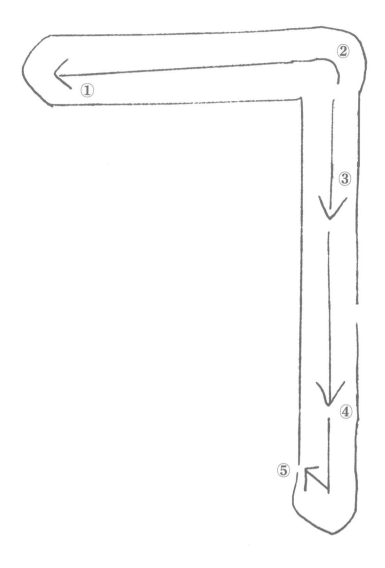

■ 꺾는 힘의 운필법

(1) 처음 부분은 가로획과 같으며 꺾어드는 모서리에서 위를 향해 붓을 든다.

(2) 붓을 둥글리어 멈추면 오른쪽 모가 된다.

(3) 붓을 내려 긋는 것은 세로획과 같다.

(4) 붓을 들어 왼쪽으로 향하면 오른쪽에 모가 선다.

(5) 붓을 멈추어 위를 향해 가볍게 멈춘다.

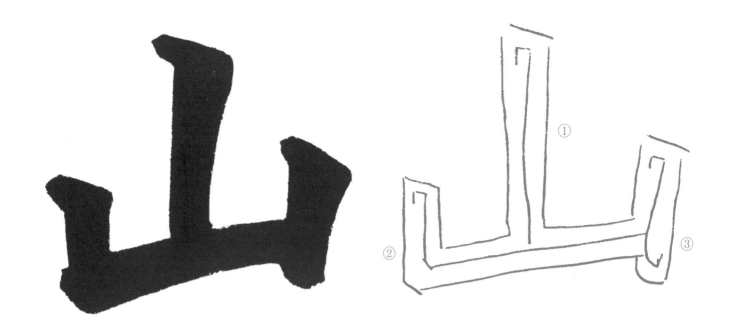

뫼 산

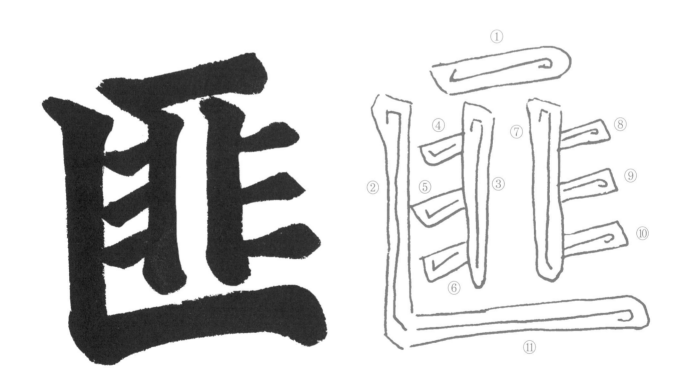

도둑 비

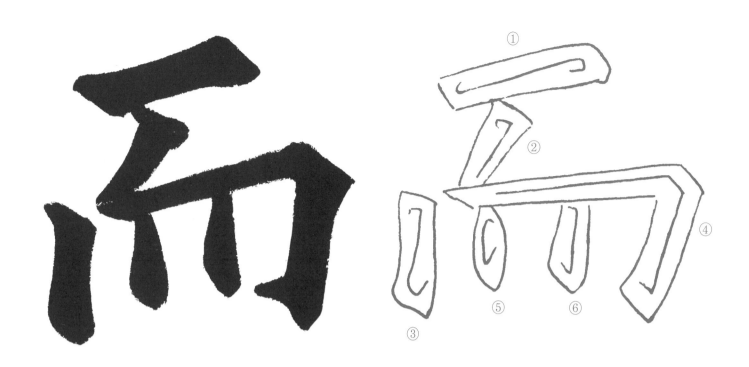

어조사 이

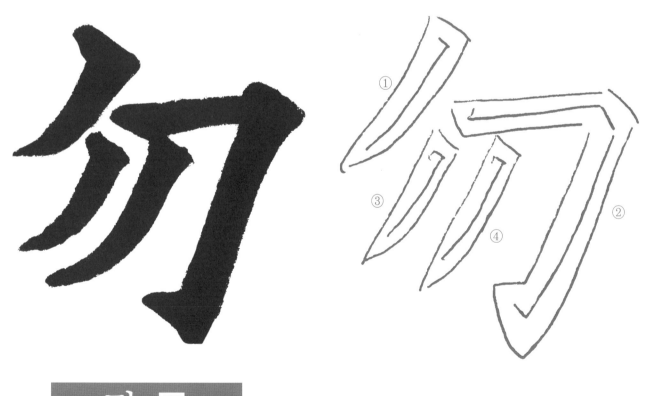

말 물

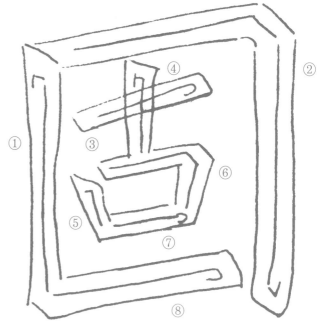

굳을 고

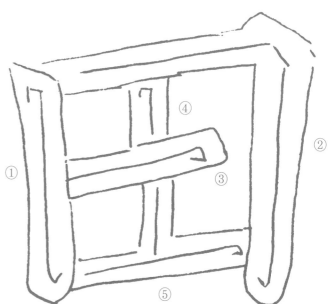

발 전

48

발 족

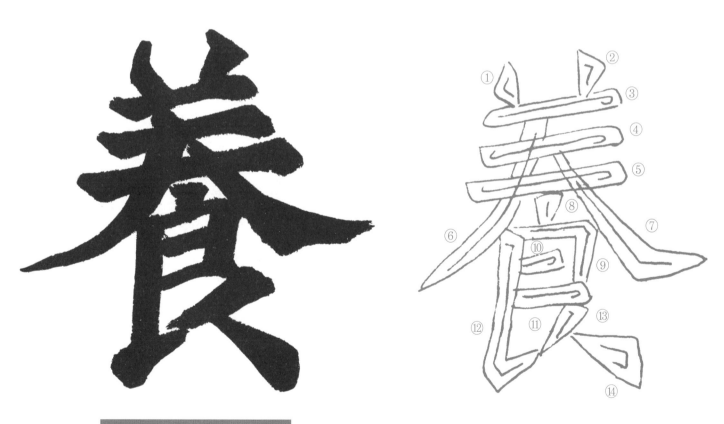

기름 양

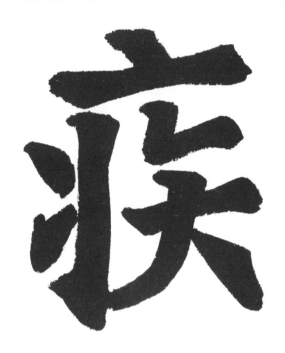

병 질

왼쪽의 점과 치침을 감싸면서 오른쪽의
글자와 균형을 이룬다.

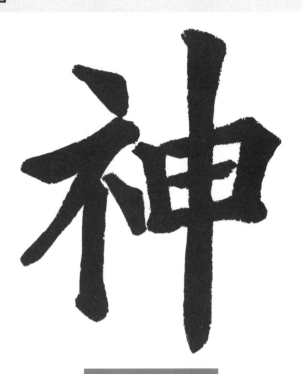

신령 신

양쪽 글자의 간격을 같이 만든다.

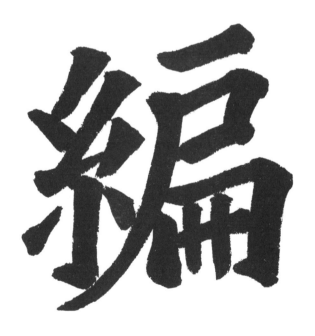

엮을 편

오른쪽 글자가 왼쪽 글자를 감싸듯 쓴다.

포 석

왼쪽글자를 오른쪽 보다 좁게 써서 균형을 맞
춘다.

길 도

책 받침의 파임은 길게 쓴다.

쇠 금

머리 부분을 잘써서 글자의 중심이 휘지 않도록 쓴다.

집 각

오른쪽 왼쪽의 세로획이 중심을 잘 잡도록 맞춘다.

볕 양

왼쪽 글자는 좁게 써서 오른쪽 글자를 넓게 만든다.

세로획을 중심이 되도록 써서 글자가
기울지 않아야 한다.

볼 **관**

삐침을 짧고 갈고리는 길게 써서 균형을
잡는다.

말씀 **언**

윗 가로획을 길게 쓰면서 중심을 잘 잡아야 한
다.

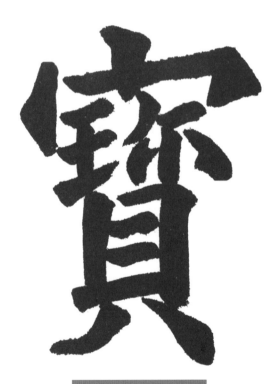

보배 **보**

중심선을 잘 잡아서 왼쪽 오른쪽을 균형
있게 배치한다.

52

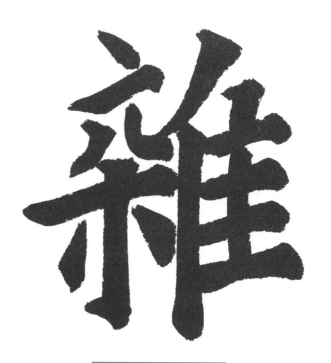

섬길 잡

오른쪽 가로획은 간격은 같으나 변화가 있다. 세로획은 굵게 쓴다.

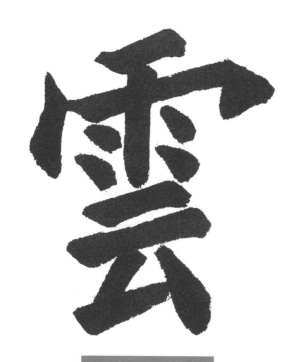

구름 운

안쪽의 네 점은 좌우 상응한다.

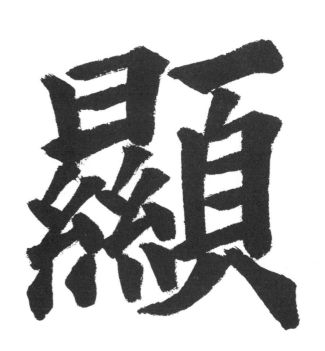

나타날 현

가로획의 간격을 균등히하고 왼쪽 오른쪽 글자를 보기 좋게 배열한다.

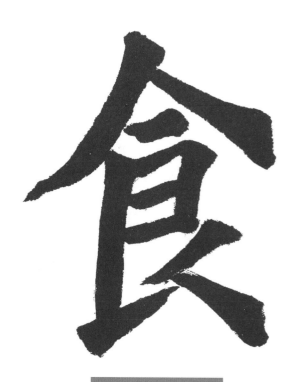

먹을 식

끝획은 간점에 쓸때는 삐침을 생략한다.

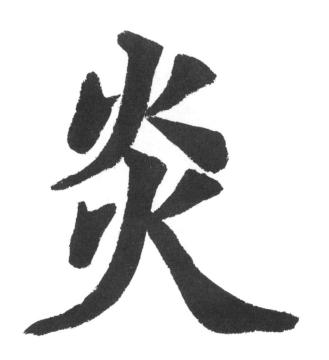

불꽃 **염**

위는 적게 아래획은 크게 써서 균형을 맞춘다.

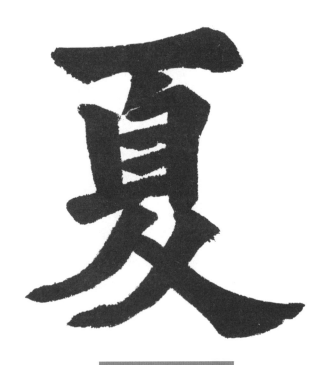

여름 **하**

두삐침이 나란히 있을때 첫번째는 비스듬히 두 번째는 둥근 듯 쓴다.

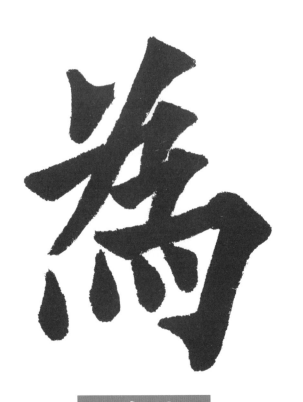

할 **위**

다리가 굽어 갈고리가 있는 획은 감싸듯이 둥글게 쓴다.

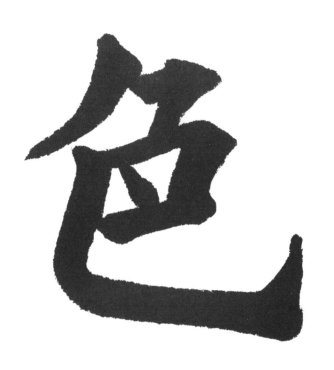

빛 **색**

갈고리를 길게 끄는 획은 약간 오므린듯 쓴다.

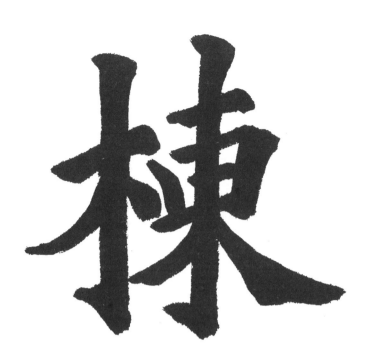

기둥 동

왼쪽 글자는 좁게 오른쪽 글자는 조금 넓게 쓴다.

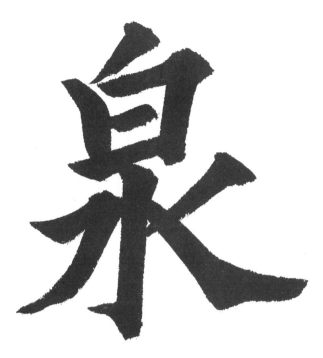

샘 천

중심선을 놓고 삐침과 파임을 균형 있게 쓴다.

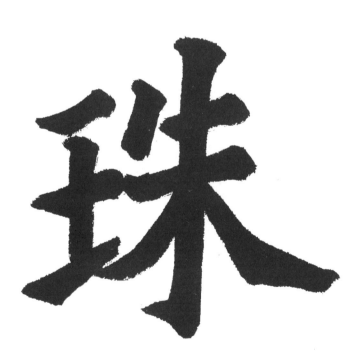

구슬 주

오른쪽 글자에서 중심선을 긋고 삐침과 파임을 균형 있게 쓴다.

마당 당

첫 획으로 가운데 중심을 잡고 중심선이 맞도록 쓴다.

새 **신**

왼쪽 오른쪽 글자의 간격은 반반식 맞춘다.

빛 **경**

갈고리를 만들어 치치지 않고 붓을 되돌려 마무리한다.

슬기 **지**

아래획은 간격을 같은 간격으로 맞추어서 쓴다.

초하루 **삭**

삐침과 갈고리 획을 균형을 이루게 잘 써야 한다.

기쁠 **열**

좌우 대칭을 맞추어서 쓴다.

느낌 **감**

가로획은 비스듬히 윗쪽을 향하고 갈고리 획
은 길게 안쪽 필획과 조화롭게 쓴다.

도울 **부**

가로획은 왼쪽 삐침이 길다. 왼쪽과 오른쪽 글
자의 간격을 적당히 배치한다.

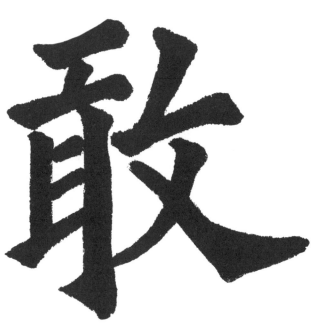

감히 **감**

왼쪽과 오른쪽의 글자가 같은 간격으로
평형을 이룬다.

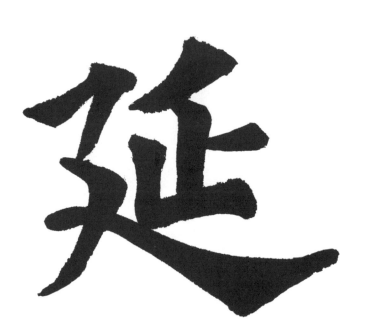

왼쪽 아래에서 감싸듯 받침 모양으로 쓴다.

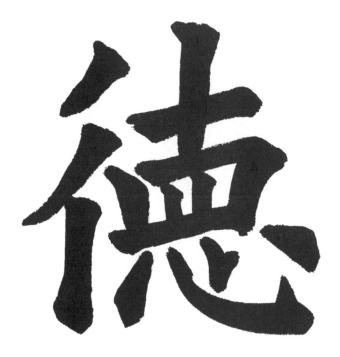

첫 삐침은 짧고 곧게, 다음은 길고 힘 있게 쓴
다.

삐침셋은 저마다 각도를 바꾸어서 쓴다.

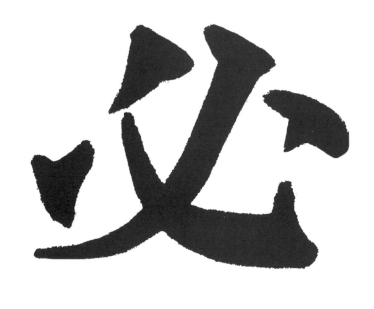

삐침과 갈고리획이 중심선을 잘 이루도록 쓴
다.

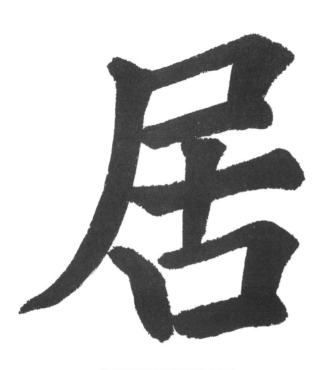

살 거

왼쪽 위에서 반쯤 둘러싸는 모양으로
삐친다.

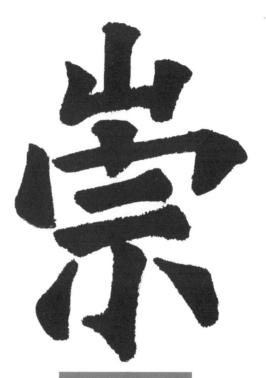

높을 숭

중심선을 잘 잡아서 쓴다.

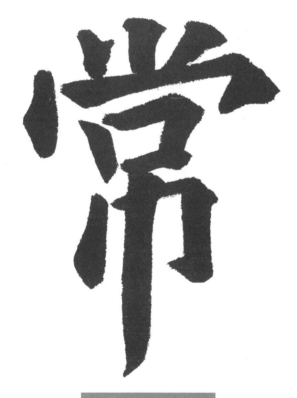

떳떳할 성

좌우 균형을 수침 필법으로 쓴다.

행랑 랑

머리의 가로획은 짧게 삐침은 길게 써서
균형을 맞춘다.

하늘 **천**

가로획은 짧게 삐침과 파임을 균형있게
쓴다.

같을 **여**

변이 왼쪽에 있을때는 가로획이 치침이
된다.

배울 **학**

중심선을 잘 잡고 아래 갈고리획으로 마침을 잘
마무리한다.

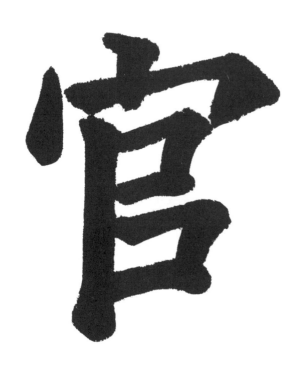

벼슬 **관**

윗점은 중심선에 놓고 오른쪽 삐침은
아래로 향한다.

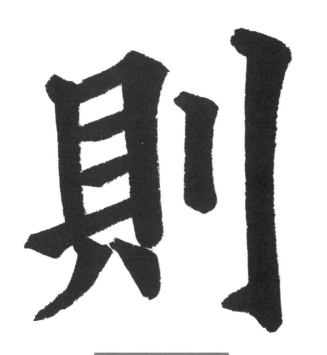

곧 즉

오른쪽 갈고리는 길게 쓴다.

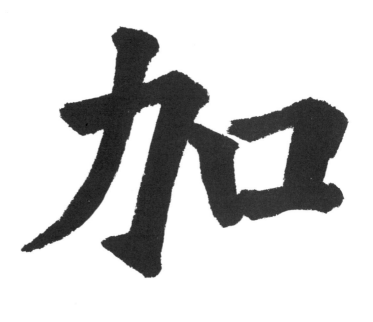

더할 가

힘력변이 변에 붙을때는 폭이 넓고 길게 쓴다.

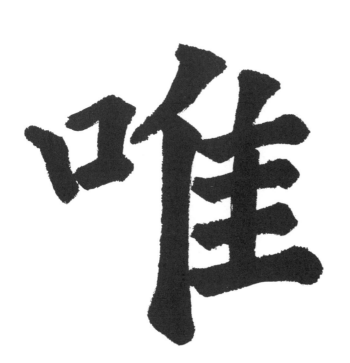

오직 유

입구변은 왼쪽에 있을때는 높여 쓴다.

재 성

흙토변이 왼쪽에 있을때 끝 획이 치침으로 쓴다.

아래 하

긴 가로획은 평평하되 가운데 부분은 조금 가늘게 쓴다.

사람 인

파임을 삐침보다 길고 안정되게 쓴다.

어질 인

삐침은 짧고 세로획은 길게 쓴다.

빛 광

가로획과 세로획의 조화를 이룬다.

만물 물

각도와 굴곡에 변화를 주어 조화를 이룬다.

북녘 북

변의 필획이 중심을 향해 쓴다.

동녘 동

긴 형태의 글자는 납작히 쓰지 않고 위 아래에 공간을 주어 긴 느낌이 나도록 쓴다.

서녘 서

좌우에 공간을 더 주면 납작한 느낌이 없어진다.

한 쪽으로 기울어지지 않게 중심선을 잘 잡고 쓴다.

바를 정

중심을 살펴 안정되면서도 변화있게 쓴다.

거북 구

촘촘히 써서 큰 느낌이 나지 않게 쓴다.

장인 공

작은 글씨는 굵직하고 힘차게 쓴다.

인도할 도

위 아래획을 적당히 배치해서 쓴다.

몇 기

필획을 증강하여 조화를 이룰수도 있다.

아닐 불

중심의 평형을 이루도록 쓴다.

나타날 현

필획이 복잡한 글자는 부딪치거나 겹치지 않게 쓴다.

일어날 기

왼쪽획이 오른쪽을 감싸듯 쓴다.

편안할 령

제일 아래쪽 획에 중심을 둔다.

고을 주

서로 대응하여 기맥이 이루어지게 쓴다.

옳을 가

가로 세로의 획을 힘 있게 대칭하여 쓴다.

집 궁

윗 머리의 폭을 넓게하여 아래획을 덮는다.

덮을 개

아래쪽 가로획을 길게 써서 전체의 중심이 되게 한다.

즐거울 락

아래 필획의 나비를 넓게 하여 위를 받친다.

검을 현

아래 획을 힘차게 마무리한다.

맏 곤

밝을 명

위는 좁고 아래는 넓게 써서 전체 균형을 맞춘다.

위는 가지런하고 아래는 고르지 않다.

기록할 기

없을 막

아래획이 가지런하고 중심이 된다.

상 중 하 면적이 같고 중심선의 좌우가 균등하다.

고을 군

왼쪽을 약간 높게 써서 전체 균형을
맞춘다.

단술 례

오른쪽을 약간 높게 써서 좌우 대칭이
되도록 쓴다.

사례할 사

가운데 획이 중심이 되고 양쪽획은 중심을 감
싸듯 쓴다.

가늘 미

가운데 획이 중심이 되고 양쪽획은 폭이
다르다.

신령 **령**

위 아래 폭이 평평하며 너무 길지 않게
쓴다.

새길 **명**

좌우 면적이 균등하게 써서 전체적으로
균형있게 쓴다.

움직일 **동**

왼쪽이 넓고 가늘게 오른쪽이 좁고 굵게 쓴
다.

땅 **지**

오른쪽이 폭이 넓고 가늘게 왼쪽이 폭이
좁게 굵게 써서 좌우 대칭이 맞도록 쓴다.

글월 문

삐침과 파임이 교차되므로 중심선이 대칭된
다.

명령 령

머리의 삐침과 파임이 중심을 잘 잡아야
된다.

찔 증

가운데 획이 중심이 되도록 좌우 대칭을
잘해야 한다.

볼 람

위의 획은 안전하게 얹고 아래획은 위를
받쳐주며 쓴다.

그림 **도**

바깥 테두리가 너무커도 안되므로 배치의 조
화를 이루게 쓴다.

두류 **주**

에워싼 필획은 단정하고 조화있게 쓴다.

글 **서**

간격은 비등하게 하며 잘 정돈하여 변화를 준
다.

법 **전**

획이 종횡으로 엇갈리는 글자이므로 배치에 신
경 쓰고 쓴다.

아름다울 가

왼쪽의 첫획을 짧게 오른쪽의 세로획은
위로 올라간다.

능할 극

오른쪽 마지막 획을 길고 굵게 써서 균형을
이루게 쓴다.

벌릴 열

왼쪽의 삐침획은 길지 않게 오른쪽 마지막 세
로획은 충분히 길게 쓴다.

억지로할 륵

오른쪽과 왼쪽의 획이 서로 반반씩 균형
있게 쓴다.

물건 품

세개의 입구자를 균형있게 배치하면서
쓴다.

떨어질 구

마지막획 土자를 균형있게 마무리 한다.

처음 시

왼쪽과 오른쪽을 같은 크기로 마무리 한다.

아들 자

가운데 가로획을 조금 올라가게 쓴다.

왼쪽의 삐침을 길지 않게 오른쪽의 삐침획은 길
고 힘있게 쓴다.

얻을 득

오른쪽획은 간격을 고르게 쓴다.

새길 조

오른쪽 세개의 삐침획은 각도를 다르게
쓴다.

마음 심

세점의 각도가 다르며 오른쪽을 향해 올라가
도록 쓴다.

집 가

전체적인 중심을 잘 잡아야 한다.
삐침의 각도가 모두 다르게 삐친다.

자주 루

중심선을 두고 모든 간격을 고르게 쓴다.

산 높을 쟁

왼쪽의 山은 작아지지 않게 쓴다.

띠 대

가로와 세로의 중심이 잡히도록 쓴다.

품을 회

왼쪽의 세로획은 가운데가 가늘게 쓴다.
오른쪽 획은 모두 치켜 올려 쓴다.

이룰 성

오른쪽 세로획은 자연스럽게 내려가면서 가운
데 부분은 가늘게 쓴다.

잡을 악

왼쪽획과 오른쪽획의 간격을 적당히 배치한
다.

본받을 효

오른쪽획 중에 파임은 삐침보다 길고
안정되게 쓴다.

어조사 사

오른쪽과 왼쪽의 간격을 적당히 배치하고 오른쪽 세로획을 굵게 쓴다.

비칠 영

오른쪽획은 모두 우측을 향해 굵어지는 형식으로 쓴다.

시렁 가

오른쪽 口(입 구) 가 밑으로 쳐지지 않게 쓴다.

흐를 류

오른쪽 밑 세개의 획이 적당한 간격으로 균형을 이루도록 쓴다.

고칠 고

固의 안쪽획은 좌측보다 우측을 넓게 쓴다.

복 지

오른쪽획의 마지막 가로획을 굵고 힘차게 쓴다.

기록할 록

오른쪽획의 마지막 네개의 점은 모두 각도가 틀리게 쓴다.

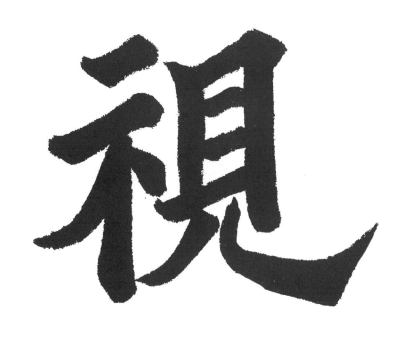

볼 시

오른쪽획의 파임과 삐침은 짧고 길게 써서 균형을 이룬다.

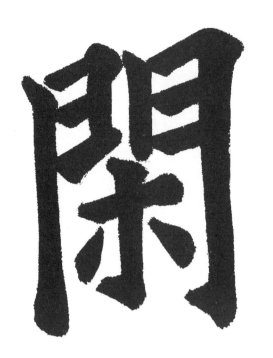

門의 두 획 중에서 왼쪽보다 오른쪽획을
굵게 쓴다.

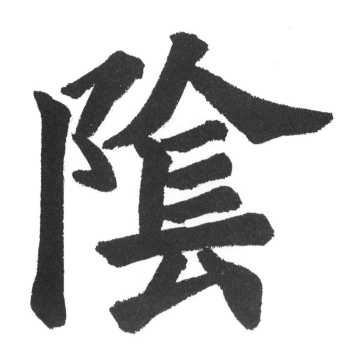

그늘 음

오른쪽 첫획은 짧고 길게 써서 안정감을
준다.

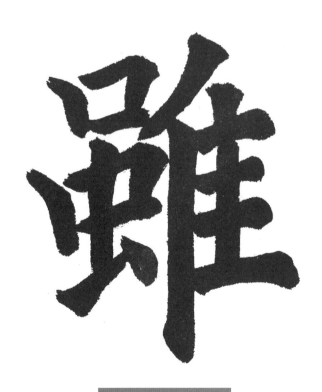

비록 수

오른쪽획의 隹는 간격을 고르게 쓰면서
왼쪽획보다 조금 길게 쓴다.

마실 음

왼쪽획과 오른쪽획을 동일한 크기로 써서 균
형을 이루게 한다.

작품모음

片雲飛雨過琴臺
得忠魂酹酒回欲問
當時成敗事暮山無
語水聲哀

錄正祖大王御詩

雲庭 金京順

片雲飛雨過琴臺
招得忠魂酹酒回
欲問當時成敗事
暮山無語水聲哀
正祖大王詩

조각 구름이 뿌리는 빗속에 탄금대 지
나며 신립장군 충혼 불러 술 한잔 드렸
네. 임진왜란 당시의 성패를 묻고자 하
는데 저무는 산 말 없고 물소리만 구슬
프구나.
—정조대왕 시

禁林深處百花多
隔水紅欄纈彩霞
爲是乘春觀物理
小輿時踏綵虹過
正祖大王詩

금원 숲 깊은 곳에 온갖 꽃이 많기도
하다. 물 건너 난간에 고운 채색놀이
어려있네. 나는 봄 기운 타서 사물이
치 관찰하고자 고요하고 때때로 채홍
을 밟고 지난다네.
―정조대왕 시

禁林深處百花多隔水紅欄纈彩霞爲是乘春觀物理小輿時踏綵虹過

録正祖大王御詩

雲庭 金京順

靜處觀群動 眞成爛熳歸
湯水俱是水 裘葛莫非衣
事或隨時別 心寧與道違
君能悟斯理 語默各天機
遲川先生詩

붓 움직임을 볼 수 있어 원만한 귀결을
지을 수 있다. 끓는 물도 얼음장도 다 끓
는 물이요, 삼베옷도 옷 아닌것 있느냐,
일이 때를 따라 다를 망정 어찌 정도와
어긋 나겠느냐. 그 때 이치를 깨닫는다
면 말함도 침묵함도 천기로다.
—遲川 선생시

幽居隣古寺 流水遠柴門
盡日對春色 逢人無俗言
虛庭松落子 新笋竹生孫
卽此釋塵累 何須箕瀨源

한적한 생활 옛절을 이웃했는데 시
냇물이 사립문 감싸고 도네. 하루
종일 봄 빛을 마두대하고 사람 만나
속된 말 나누지 않아 빈 뜰에 솔방
울이 떨어지고요, 새 대밭에 죽순
이 돋아 나오는데 이제는 세속 인연
벗어났더니 그 어찌 기산 연수 근원
찾으리.
―상촌 선생시 (예서)

幽居隣古寺流水遠柴門
盡日對春色逢人無俗言
虛庭松落子新笋竹生孫
卽此釋塵累何須箕瀨源

錄象村先生詩 雲庭 金京順

林亭秋已晚　騷客意無窮
遠水連天碧　霜楓向日紅
山吐孤輪月　江含萬里風
塞鴻何處去　聲斷暮雲中
栗谷先生詩

숲속에 가을이 저물어가니 시상이 끝
없네. 강물은 하늘끝까지 잇닿아 푸
르르고 단풍은 햇빛 따라 붉게 타네.
산위에는 둥근 달이 솟아 오르고 강
은 끝없이 바람결에 일렁이네. 기러
기는 어디로 날아가는가 소리가 저물
어 가는 구름속에 사라지네.
—율곡 선생시(해서)

林亭秋已晚 騷客意無窮
遠水連天碧 霜楓向日紅
山吐孤輪月 江含萬里風
塞鴻何處去 聲斷暮雲中
栗谷先生詩

숲속에 가을이 저물어가니 시상이 끝
없네.강물은 하늘끝까지 잇닿아 푸
르르고 단풍은 햇빛 따라 붉게 타네.
산위에는 둥근 달이 솟아 오르고 강
은 끝없이 바람결에 일렁이네. 기러
기는 어디로 날아가는가 소리가 저물
어 가는 구름속에 사라지네.
―율곡 선생시(전서)

溪上寒梅初滿枝夜
夜來霜月透芳菲清光
清光寂寞思無盡應待琴
應待琴尊與解圍

錄崔道融先生詩
雲庭金京順

溪上寒梅初滿枝
夜來霜月透芳菲
清光寂寞思無盡
應待琴尊與解圍
최도융 선생시

시냇가에 매화꽃은 가지에 가득하고
밤이 되니 차가운 달빛 꽃잎에 비치네.
맑은 빛 고요하니 생각이 끝이 없어라.
노래와 술로 막힌 마음 풀어야 하리라.
—최도융 선생시(해서)

圖書狼藉覺神疲
竹箭金壺時自移
燕息從容皆寓敎
形休還是爲神頤

이책 저책 어지러히 읽다보니 정신은 지치고 대침
물시계에 세월만 덧 없다. 일을 떠나 조용히 쉬는
데, 가르침을 의뢰하니 육체의 휴식이 도리어 정
신의 모양이 됨이라.

圖書狼藉覺神疲竹箭金壺
時自移燕息從容皆寓敎形
休還是爲神頤 雲庭 金京順

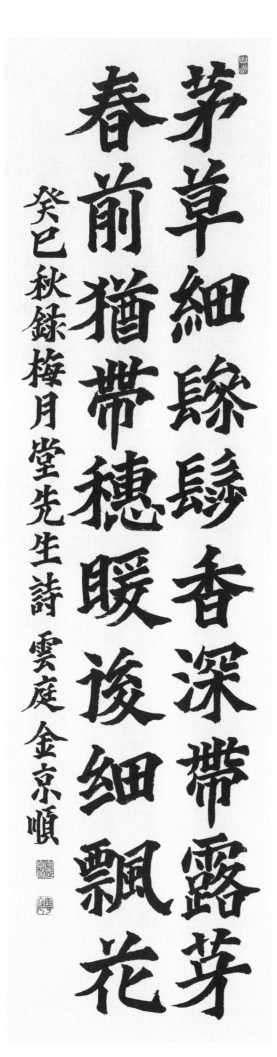

茅草細鬖髿 香深帶露芽
春前猶帶穗 暖後細飄花

향 모풀은 가늘고도 더부룩하다. 그윽한
향기는 이슬싹을 띠고 있네. 봄날전에 이
삭을 달고 따뜻하면 가늘게 꽃 나부끼네.

掬泉注硯池 閑坐寫新詩
自適幽居趣 何論知不知
李滉先生詩

샘물을 움켜다가 벼루에 부어 한가로이 앉아 새
로운 시를 써본다. 스스로 즐거우니 남이야 알건
말건 무엇을 관계하랴.
—李滉 선생시

掬泉注硯池閑坐寫新詩
自適幽居趣何論知不知

錄李滉先生詩 雲庭 金京順

寒松孤店裡 高臥別區人
近峽雲同樂 臨溪鳥與隣
録蘭皐先生詩 雲庭 金京順

寒松孤店裡 高臥別區人
近峽雲同樂 臨溪鳥與隣

쓸쓸한 소나무 밑 외딴 주막에서 고상하게
누웠으니 딴 세상 사람같도다. 산이 가까
우니 구름을 즐기고 개울가에 사는 새와
정다운 벗 되네.

江南小雨夕嵐暗
鏡水如綾極望平
十里海棠春欲晚
半天飛過白鷗聲

봄이 저물고 있는데 흰 갈매기 나지막이 소리내
며 지나간다. 강남에 비 개이자 저녁 안개가 자
욱한데 비단같은 경포호수가 끝없이 펼쳐졌네.
십리에 해당화, 봄이 저물고 있는데 흰 갈매기
나지막이 소리내며 지나간다.

江南小雨夕嵐暗 鏡水如綾極望平 十里海棠春欲晚 半天飛過百鷗聲 錄正祖大王御詩 雲庭 金京順

在天吾父 願爾名聖 爾國臨格
爾旨得成 在地如在天焉 所需之
糧 今日賜我 免我之債 如我亦
免負我債者 勿使我遇試 惟拯我
於惡 蓋國與權與榮 皆爾所有
至於世世阿們
(瑪太福音 第六章 九～十三節)

하늘에 계신 우리 아버지여 이름이
거룩히 여김을 받으시오며 나라에 임
하옵시며 뜻이 하늘에서 이룬 것 같
이 땅에서도 이루어지이다. 오늘날
우리에게 일용할 양식을 주옵시고 우
리가 우리에게 죄 지은 자를 사하여
준 것 같이 우리 죄를 사하여 주옵시
고 우리를 시험에 들게 하지 마옵시
고 다만 악에서 구하옵소서.(나라와
권세아 영광이 아버지께 영원히 있사
옵나이다. 아멘
─마태복음 제육장 9～13절

偶緣休沐暫偸閒
靜掃書齋對碧山
知有東君消息至
隔窓幽鳥語間關
象村先生詩

우연한 휴가로 한가한 시간 잠시
내서 서재를 잘 치우고 푸른 산 대
했더니 아마도 동군의 소식이 왔
나보이. 들창밖의 산새들이 조잘
대고 있네.
—상촌 선생시

録象村先生詩
雲庭 金京順

清明在躬氣志如諸俟勤以
輔君曰之亞不敢有君君民不
敢有君民遲乙

雲庭 金京順

清明在躬氣志如
諸侯勤以輔君曰
之亞不敢有君民
不敢有君民遲遲
秋史先生 글

몸이 맑고 밝으니 기운과 뜻이 같더라. 제후가 부지런히 보좌하니 임금이 말하기를 그것은 버금가는것으로 감히 임금과 백성사이에 있는것이라 할 수 없고 감히 백성과 임금이 더디다고 할 수 없느니라.
─주사 김정희의 글

青山見我無語居
蒼空視吾無埃生
貪慾離脫怒抛棄
水如風居歸天命
懶翁禪師詩

청산은 나를 보고 말 없이 살라하고 창공은 나를
보고 티 없이 살라하네.탐욕도 벗어놓고 성냄도
벗어놓고, 물같이 바람같이 살다가 가라하네.
—나옹선사 시

聽盡前山杜宇啼
滿林紅葉月高低
遙知北岳悲秋客
白雪調高意自迷

雲游 金京順

聽盡前山杜宇啼
滿林紅葉月高低
遙知北岳悲秋客
白雪調高意自迷
象村先生詩

앞 산의 두견 울음 실컷 듣고 있노라
니 수풀밭의 붉은 잎에 달빛이 아롱
거리네. 알쾌라 북악에 있는 가을.
슬퍼하는 것이 백설, 가락 높은곳에
마음이 참잡할걸.
－상촌 선생시

雪殘何處覓春光
漸見南枝放草堂
未許春風到桃李
先教鐵幹試寒春
惲壽平詩

눈이 아직 남았는데 봄을 찾으랴.
초당 남쪽 매화 나무가지에 꽃이
빙그레. 봄 바람이 복사꽃, 살구꽃
피어 내리기전에 무쇠 같은 가지
에 상큼향 먼저 퍼지네.
—惲壽平 시

雪殘何處覓春光漸
見南枝放草堂未許
春風到桃李先教鐵
幹試寒香

雲遊 金京順

臨溪茅屋獨閑居
月白風淸興有餘
外客不來山鳥語
移床竹塢臥看書
冶隱先生詩

개울가에 초가집 지어 한가로이
홀로사니 달은 밝고 바람은 맑아
즐거움이 넘치네.손님이 찾지 않
아도 산새들이 울어주고 대나무
둔덕으로 평상을 옮겨누워 글을
읽는다.
—치은 선생시

春晚河豚羹 夏初葦魚膾
桃花作漲來 網逸杏湖外
李秉淵先生詩

늦 봄에는 복어국이요, 초여름엔 웅어회라. 복사
꽃 가득 떠내려오면 행주 앞 강에서는 그물치기 바
쁘네.
―李秉淵 선생시

洞裡靑山都是畵
窓前流水自然琴

雲庭 金京順

洞裡靑山都是畵
窓前流水自然琴

고을속 푸른산은 모두 그림이요, 창 앞의 흐르는
물은 자연의 거문고다.

無端鐘鼓發蒼寒
宛轉空江月一丸
若比人間凡草木
芙蓉萬朵自珊珊

끝없는 종고소리. 으시시 풍기는데 한덩이 밝은
달이 빈강에 느릿느릿 인간의 범상에 저 초목에
비한다면 만송이 부용마냥 스스로 깨끗하네.
(행서)

三清仙鶴語 逈徹九天深
取象中孚義 其鳴本在陰

錄正祖宣皇帝御製詩 雲庭 金京順

三清仙鶴語 逈徹九天深
取象中孚義 其鳴本在陰
正祖大王詩

삼청동에서 선학이 울어대니 그 소리가 멀리 구천에 사무치네. 중부괘에서 효상을 취해오면 그 울음은 본디 음지에 있다네.
—정조대왕의 시

綠鷰鶴脚白雲橫
取次江光照眼明
自愛此行如讀畫
孤亭風雨卷頭生

푸른 별 학 다리에 흰 구름 빗겼는데 눈부셔라.
비추이는 저 강 빛도 장관일세. 그림을 읽는 듯
한 이 걸음이 대건하니 외로운 정자 비바람이 책
머리에 생동하네.
(행서)

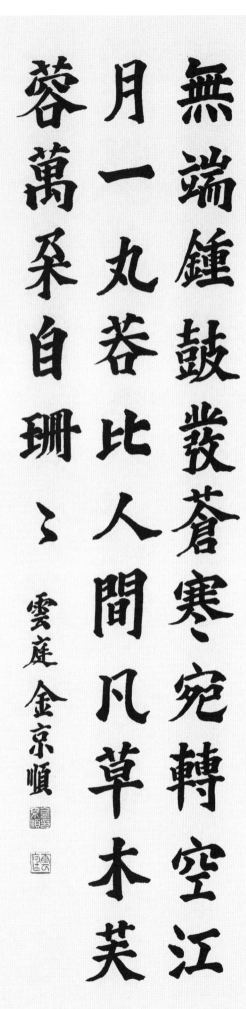

無端鐘鼓發蒼寒
宛轉空江月一丸
若比人間凡草木
芙蓉萬朶自珊珊

끝없는 종고소리. 으시시 풍기는데 한덩이 밝은
달이 빈강에 느릿느릿 인간의 범상에 저 초목에
비한다면 만송이 부용마냥 스스로 깨끗하네.
(해서)

綠蕪鶴脚白雲橫
取次江光照眼明
自愛此行如讀畫
孤亭風雨卷頭生

푸른 벌 학 다리에 흰 구름 빗겼는데 눈부셔라. 비
추이는 저 강 빛도 장관일세. 그림을 읽는 듯한 이
걸음이 대견하니 외로운 정자 비바람이 책머리에
생동하네.
(해서)

禄蕪鶴脚白雲橫取次江光
照眼明自愛此行如讀畫孤
亭風雨卷頭生

雲庭 金京順

剩水殘山秒可憐
銷沈萬古落花天
竭來豹蔚龍驤地
留與先生博數椽

넘친 물에 남은 산은 가련도하고 만고에 녹고 잠
긴 꽃 지고 나면 범성하고 용 올라와 신비스런 옛
지역이 선생에게 주어져 두어칸 집을 짓네.

108

摩訶般若波羅蜜多心經
觀自在菩薩 行深般若波羅蜜多 時 照見五
蘊 皆空 度 一切苦厄 舍利子 色不異空 空
不異色 色卽是空 空卽是色 受想行識 亦
復如是 舍利子 是 諸法空相 不生不滅 不
垢不淨 不增不減 是故 空中無色 無受想
行識 無眼耳鼻舌身意 無色聲香味觸法 無
眼界 乃至 無意識界 無無明 亦無無明盡
乃至 無老死 亦無老死盡 無苦集滅道 無
智亦無得 以無所得故 菩提薩陀 依 般若
波羅蜜多 故 心無罣碍 無罣碍故 無有恐
怖 遠離顚倒夢想 究竟涅槃 三世諸佛 依
般若波羅蜜多 故得 阿耨多羅三邈三菩提
故知 般若波羅蜜 多 是大神呪 是大明呪
是無上呪 是無等等呪 能除一切苦 眞實不
虛 故說 般若波羅蜜多呪 卽說呪曰 揭諦
揭諦 波羅揭諦 波羅僧揭諦 菩提薩婆訶

于勒彈琴處 臺空草樹荒
煙波愁晚暮 雲日送蒼涼

録重叔先生詩 彈琴臺 雲庭 金京順

于勒彈琴處 臺空草樹荒
煙波愁晚暮 雲日送蒼涼
重叔先生詩

우륵이 거문고 타던 곳
탄금대는 비어 초목이 황량하네
안개 머금은 물결은 늦저녁에
구름낀 해는 푸르고 시원하네
—김만중의 시

梅花休歡歲華垂
正是梅花欲放時
自有春風公道在
山家未必到來遲
倉山 金綺秀 詩

매화야 해 넘는다 탄식을 말게 그대의 꽃필 날은
이제부터일세. 예로부터 봄바람은 공평하것다 산
가라고 늦을리 만무할걸세.
—창산 김기수의 시

清明在躬氣志如
諸候勤以輔君曰
之亞不敢有君民
不敢有君民遲遲
秋史

몸이 맑고 밝으니 기운과 뜻이 같더라. 제휴가 부지런히 보좌하니 임금이 말하기를 그것은 버금가는 것으로 감히 임금과 백성 사이에 있는 것이라 할 수 없고 감히 백성과 임금이 더디다고 할 수 없느니라.
—김정희의 글

耶和華是我的牧者我必不至缺乏他使我躺臥在青草地上領我在可安歇的水邊他使我的靈魂甦醒為自己的名引導我走義路我雖然行過死蔭的幽谷也不怕遭害因為你與我同在你的杖你的竿都安慰我在我敵人面前你為我擺設筵席你用油膏了我的頭使我的福杯滿溢我一生一世必有恩惠慈愛隨着我我且要住在耶和華的殿中直到永遠 錄大衞詩二十三篇 雲庭 金京順

여호와는 나의 목자시니
내게 부족함이 없으리로다
그가 나를 푸른 풀밭에 누이시며
쉴만한 물가로 인도하시는도다
내 영혼을 소생시키고 자기 이름을 위하여
의의 길로 인도하시는도다
내가 사망의 음침한 골짜기로 다닐지라도
해를 두려워하지 않을 것은
주께서 나와 함께 하심이라
주의 지팡이와 막대기가
나를 안위하시나이다
주께서 내 원수의 목전에서
내게 상을 차려주시고
기름을 내 머리에 부으셨으니
내 잔이 넘치나이다
내 평생에 선하심과 인자하심이
반드시 나를 따르리니
내가 여호와의 집에 영원히 살리로다

春水滿四澤 夏雲多奇峯
秋月揚明輝 冬嶺秀孤松

陶淵明 詩

봄에는 물이 넘치고 여름은 구름이 산봉우리에
있고. 가을은 달이 밝고 겨울은 소나무가 혼자 있
다.
－도연명의 시

絶壁雖危花笑立
陽春最好鳥啼歸
天上白雲明日雨
岩間落葉去年秋
蘭皐先生詩

절벽은 무너질 듯 위태로우나 태연히 웃으며 서
있고 봄은 좋은데도 새는 울며 돌아가네. 하늘위
흰구름은 내일 비를 예고하고 바위틈 낙엽은 올
가을 지나감을 알려주네.
−난고선생시

絶壁雖危花笑立陽春最好
鳥啼歸天上白雲明日雨岩
間落葉去年秋 雲庭 金京順

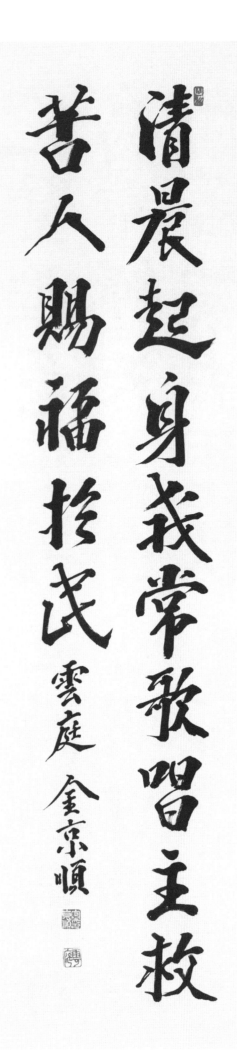

清晨起身我常歌唱
主救苦人賜福於民

맑은 새벽에 일어나
항상 찬송을 부르라
주님은 괴로운 사람을 구하고
복을 백성에게 주나니
―성경말씀

春入雲林景物新
澗邊桃杏摠精神
芒鞋竹杖從今始
臨水登山興更眞
－李彦迪 詩

운림에 봄이 드니 새롭고 시냇가의 복사, 살구 생
기가 충만하네. 짚신에 지팡이 짚고 새로운 마음
으로 시내와 산찾아 참된 흥취 느끼리라.
－이언적의 시

春入雲林景物新澗邊桃杏摠精神芒鞋竹杖從今始臨水登山興更眞

録李彦迪先生詩雲庭 金京順

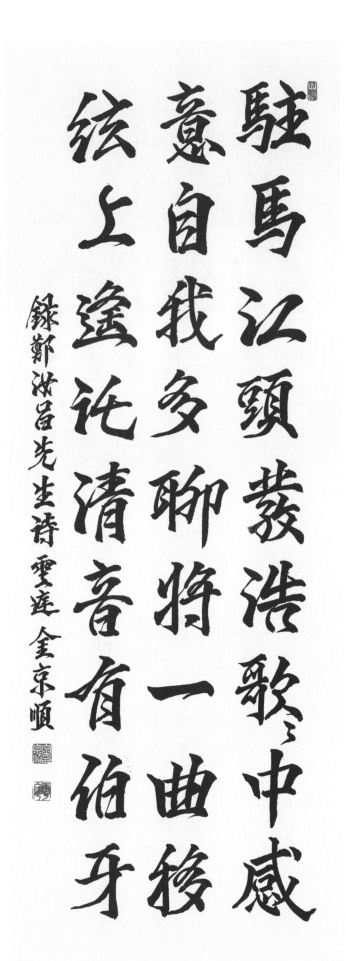

駐馬江頭發浩歌
歌中感意自我多
聊將一曲移絃上
遙託淸音有伯牙

강머리에 말머리를 세우고 큰소리에 노래하니 노래속에 감개한 느낌이 저절로 많도다. 잠시 한곡조를 거문고 줄에 올리니 멀리 의탁한 청음에 백아의 선율이 흐르네.
—정영창의 시

寒松孤店裡 高臥別區人
近峽雲同樂 臨溪鳥與隣
鎡銖寧荒志 詩酒自娛身
得月卽寬憶 悠悠甘夢頻
蘭皐先生詩

쓸쓸한 소나무 밑 외딴 주막에
서 고상하게 누웠으니 딴 세상
사람같도다. 산이 가까우니 구
름을 즐기고 개울가에서는 새와
정다운 벗되네.
치수를 따지는 야박한 세상에
어찌 뜻을 두랴. 시와 술로써 나
를 스스로 위로하니 달이 떠오
르니 생각 너그러이 하고 한가
로이 단꿈 자주 꾸네.
─난고선생시

寒松孤店裡高臥別區人
近峽雲同樂臨溪鳥與隣
鎡銖寧荒志詩酒自娛身
得月卽寬憶悠悠甘夢頻
錄蘭皐先生詩 雲庭 金京順

茅草細鬖髟 香深帶露芽
春前猶帶穗 暖後細飄花
藉用着義易 莚簜見楚些
我將爲炷獻 傳信覺皇家
錄梅月堂先生詩 雲庭 金京順

茅草細鬖髟 香深帶露芽
春前猶帶穗 暖後細飄花
藉用着義易 莚簜見楚些
我將爲炷獻 傳信覺皇家
梅月堂詩

향모풀은 가늘고도 더부룩하다. 그윽한
향기는 이슬싹을 띠고 있네. 봄날전에
오히려 이삭을 달고 따뜻하면 가늘게 나
부끼네. 자용(물건을 싸는것)함은 복희
씨의 역경을 보고 정전은 초사에서 찾아
보았네. 내 앞으로 향을 피워 드리려함
은 믿음 전해 황가를 깨치렴이네.
—매월당 시

天陰籬外夕煙生
寒食東風野水明
無限滿船商客語
柳花時節故鄉情
秋江先生詩

하늘은 컴컴하고 저녁 연기 떠
도는데 한식절 가까우니 바람
제법 따스하다. 오가는 상곳배
나그내 말하기를 꽃 피는 이 시
절이 고향 제일 그립다오.
—추강 선생시

節故鄉情　滿船商客語　食東風堅水明無限　天陰籬外夕煙生寒

錄秋江先生詩

雲庭金京順

爲愛霜中菊 金英摘滿觴
淸香添酒味 秀色潤詩腸
元亮尋常採 靈均造次嘗
何如情話處 詩酒兩逢場
栗谷先生詩

서릿속의 국화가 너무 아까워 금빛 꽃잎을 따서 술잔에 가득히 담네. 맑은 향기 술맛을 더하고 빼어난 색깔은 시를 토해내는 창자를 부드럽게 하네. 도연명은 언제나 국화를 땄으며 굴원은 급하게도 이를 맛보았네. 어찌 그렇게 말로만 할 자리이랴 시와 술이 함께 만난 이자리에서.
—율곡선생시

122

楊花落盡子規啼
聞道龍標過五溪
我寄愁心與明月
隨君直到夜郎西
李白詩

버들꽃 다지고 자규 우는데 용
표까지 가자면 오계를 지난다
지. 나의 시름하는 마음 달에게
주어 부치면 그대 따라 곧바로
야랑 서쪽 이르런만.
—이백 시

錄李白先生詩
雲庭 金京順

野壙天高積雨晴
碧山環帶翠濤聲
故知山水無涯興
莫使無端世界攖
退溪先生詩

들판은 넓고 하늘은 높고 장맛비 개였네
푸른산 감돌아 푸른물결 소리치네
짐짓 알겠네 산수의 끝없는 흥을
번거로운 저 세속에 얽히지 말자
―퇴계선생시

雲庭 金京順

高樓客散夜將闌歌
罷滄浪蠟燭殘獨采
蓮花何處贈美人千
里杳雲端

錄茶山先生詩
雲庭 金京順

高樓客散夜將闌
歌罷滄浪蠟燭殘
獨采蓮花何處贈
美人千里香雲端
茶山先生詩

경치 찬란한 높은 정자에 여러
무리의 객이 모여 밤늦도록 함
께 노래부르며 노는 동안 촛불
언 거의 타버리고. 홀로 연화를
꺾어 어디메로 갈고 그대는 저
멀리 구름 끝에 합쳤도다.
—다산선생시

125

不懷不信之心疑 上帝所許者其信
益堅歸榮上帝深 知上帝所許者必
能成也

믿음이 없이 하나님의 약속을 의심하지
않고 믿음으로 견고하여져서 하나님께
영광을 돌리며 약속하신 그것을 또한
능히 이루실 줄을 확신하였나이다.
—성경 로마서 4장 20~21절

達四羅瑪人書四章二十節
雲庭 金京順

늘벗 **김 경 순** 雲庭 金京順

- 한국서가협회 초대작가, 심사위원 역임
- 한중부흥협회 초대작가, 심사위원 역임
- 한국서예미술진흥협회 초대작가, 심사위원 역임
- 남부서예협회 초대작가
- 연천문화원 초대작가
- 경기도 용인시 영덕동, 구성동, 상하동 서예 강사 역임
- 현)경기도 용인시 처인구 노인복지관 한문·한글서예 강사
- 현)경기도 용인시 구갈동 주민자치센터 한문·한글·사군자(문인화)서예 강사
- 현)경기도 용인시 동백동 주민자치센터 한문·사군자(문인화)서예 강사
- 현)경기도 용인시 신갈동 주민자치센터 한문·한글·사군자(문인화)서예 강사
- 한글서예 교재 출판(2018년 1월 출판)
- 한문서예 교재 출판(2019년 1월 출판)

주소 : 경기도 용인시 기흥구 기흥로 29, 111동 302호(한성Ⓐ)

H.P : 010-5359-1066

저자와의
협의하에
인지생략

漢文書藝 楷書

2021年 3月 31日 재판 발행

저 자 ㅣ 늘벗 김 경 순
　　주소 ㅣ 경기도 용인시 기흥구 기흥로 29, 111동 302호(한성Ⓐ)

펴낸곳 ㅣ 이화문화출판사
발행인 ㅣ 이홍연·이선화
등록번호 ㅣ 제300-2015-92호
　　주소 ㅣ 서울시 종로구 인사동길12 대일빌딩 310호
　　전화 ㅣ 02-732-7091~3(구입문의)
　　팩스 ㅣ 02-725-5153
　　homepage ㅣ www.makebook.net

ISBN 979-11-5547-351-1 03640

값 ㅣ 15,000원